畫出喜歡的物品

觀 察
素 描

檜垣 万里子

產品設計師

前言

知道什麼是「觀察素描」嗎？簡單來說，就是觀察自己身邊的物品，然後以素描的形式畫出來。

在 2018 年的春天，藉由 Twitter 發現了觀察素描的存在。在 Twitter 上搜尋 hashtag「#觀察素描」，就會發現很多厲害的素描。原本就是個很喜歡觀察物品的人，在工作上也很熟悉用素描的方式作為「傳達的手段」。話雖如此，當第一眼看到 Twitter 觀察素描的搜尋結果時才注意到，原來可以將「自感受到的樂趣以素描的形式傳達人們」。

本書的目標就是要讓大家也能了解到觀察素描的樂趣。本書除了刊載觀察素描的實例、不同素材的個別觀察重點之外，為了讓對自己繪畫能力沒有自信的人也能體會這種樂趣，本書也同時刊載了如何讓素描技巧進步的方法以及練習方法的解說。

產品從製造到入手至我們手中，有設計師、工程師、營銷人員等許多人的參與。把自己當作福爾摩斯，仔細觀察產品到我們手中所經歷的每個人的思維模式、製造過程的關鍵，將會逐漸發現從未注意過的產品魅力之處。

檜垣 万里子

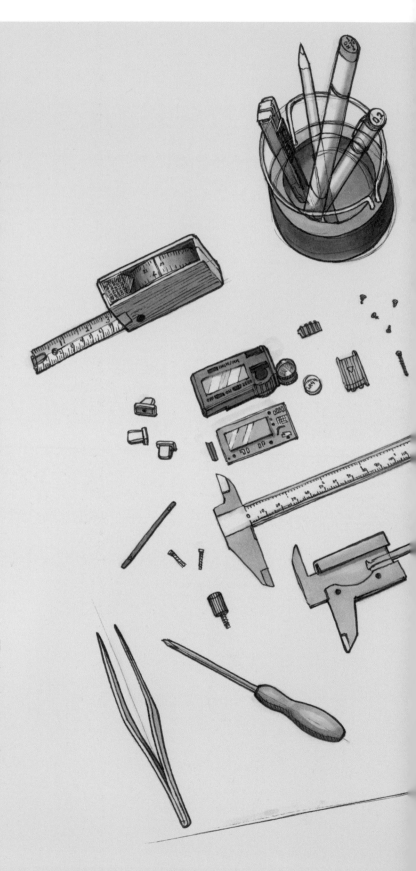

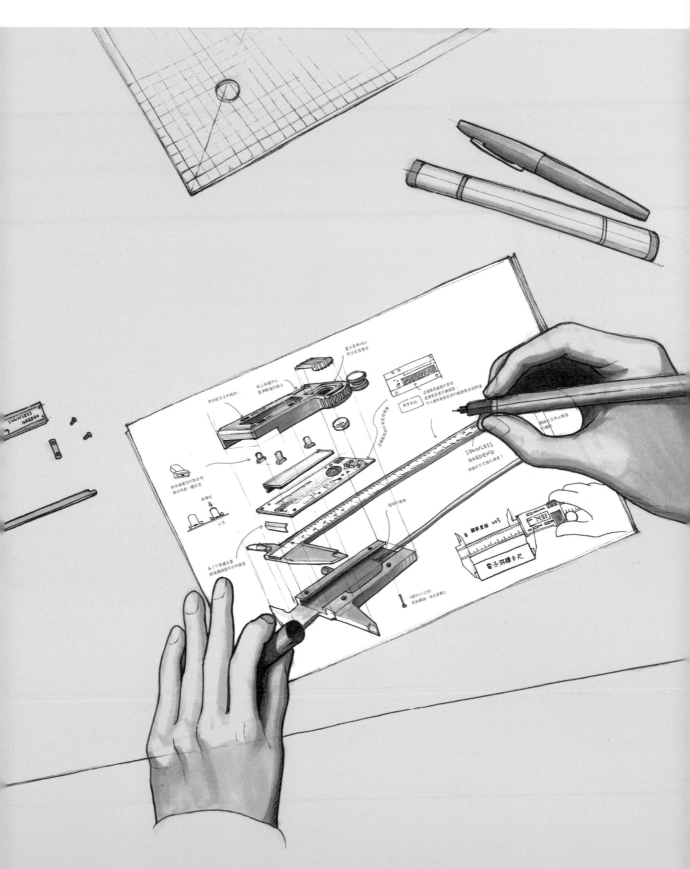

目錄

Chapter 4
試著畫畫看觀察素描 ………… 71

如何使用本書

Chapter 1、Chapter 3 以及 Chapter 4 從哪頁開始讀都可以。但 Chapter 2 建議最好從頭開始照順序讀。

Chapter 1
藉由實例了解觀察素描的魅力

這章介紹各個創作者的觀察素描實例、體會觀察素描樂趣的方法還有觀察素描的風格。

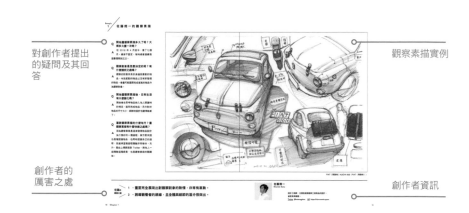

對創作者提出的疑問及其回答

創作者的厲害之處

觀察素描實例

創作者資訊

Chapter 2
馬上來畫畫看基礎素描

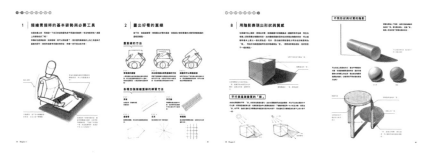

對「我根本連素描怎麼畫都不曉得啊？」這樣的人，所做的基本描繪方法之解說。

Chapter 3
素材與製程的觀察方法

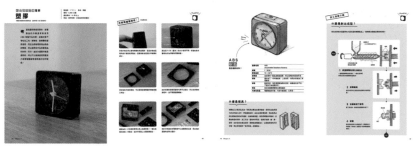

藉由對身邊的素材及其製程的簡單介紹，擴大觀察視點。

Chapter 4
試著畫畫看觀察素描

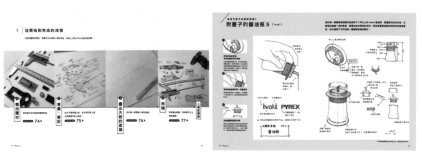

介紹「觀察素描」的大致繪製流程及本書作者的繪製實例

Chapter 1

藉由實例了解觀察素描的魅力

憑藉著社交軟體的力量，「觀察素描」現在已經成為了一股新潮流，並且隨著觀察者、觀察對象與使用器具的不同，其觀察的結果所產生的差異也十分令人玩味。本章將介紹這股潮流的大致發生過程，以及不同人從觀察素描體會到的樂趣。如果是你的話，會想要畫出怎樣的素描呢？請閱讀本章，然後找出自己想走的風格吧！

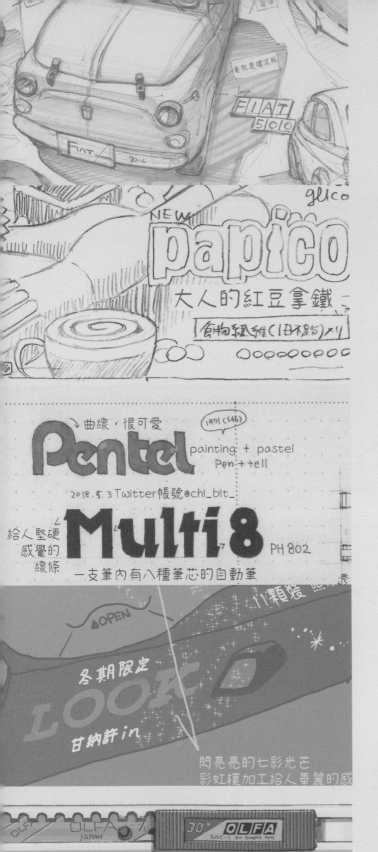

什麼是觀察素描

　　觀察素描，指的是觀察自己身邊的物品，並且畫下來的素描。此股潮流源自於2018年，空間設計師ヤマシタマサトシ先生在網路上一篇加上 hashtag「#觀察素描」的投稿，隨後觀察素描的潮流就此展開。

　　觀察素描的對象為我們身邊的物品，這些物品大多經過不同人手的加工。沈浸於仔細觀察的時間，能讓人感受到與日常時間流逝的不同，並能發現距今為止從沒注意到的設計，對物品的愛也會變得更加深沈。

　　觀察素描並沒有既定的規則，閱讀本章這五位的觀察素描方式後，請試著找出符合自己的風格吧！

向引起「觀察素描」這股潮流的
ヤマシタマサトシ先生提出的五個問題

Q 開始畫觀察素描多久了呢？大約多久會畫一次呢？

A 已經畫了15年了。有時候會每天畫，也有的時候好幾個月都沒畫。

Q 開始畫觀察素描的契機是什麼？

A 我的恩師教導我需把觀察記錄下來。

Q 平常觀察的對象有哪些呢？

A 不限於產品，人物或環境等也是觀察對象。

Q 開始畫觀察素描後，日常生活有什麼變化嗎？

A 在看事情的時候，不只是表面，還會思考事情發展至此的原因，設立自己的假說。

Q 喜歡觀察素描的什麼地方？畫觀察素描有什麼快樂之處嗎？

A 畫觀察素描已逐漸成為習慣的一部分，很高興這項活動能成為一股潮流，若大家能在觀察素描中有新的發現甚至是發明，我會很高興的。

ヤマシタマサトシ
Masatoshi Yamashita

西東京的店鋪設計事務所，OFFRECO 的代表。NPO 法人 SLOWLABEL 空間設計負責人。學生時代受到恩師觀察紀錄練習法的教導後，把學習到的內容整理成「觀察素描」，隨後發表於網路上。

HP http://offreco.net

Q 開始畫觀察素描多久了呢？大概多久畫一次呢？

A 從 2018 年 4 月至今，畫了七個月。頻率不固定，有時候會連續每週畫個兩到三次。

Q 觀察對象是怎麼決定的呢？有什麼講究之處嗎？

A 觀察的對象來自於身邊我喜歡的物品、令我感動的物品以及有新發現的物品。會盡可能選擇完成度高的物品作為觀察對象。

Q 開始畫觀察素描後，日常生活有什麼變化嗎？

A 開始會思考物品映入他人眼簾時的情況，進而完成物品。另外對於物品的尺寸大小、細節的設計也變得敏感了。

Q 喜歡觀察素描的什麼地方？畫觀察素描有什麼快樂之處嗎？

A 因為觀察素描是逐漸發現物品設計為什麼不錯的一個過程，某方面來說也是種認識物品，也同時認識自己的過程，覺得這種過程體驗非常愉快。另外，藉由上傳素描到 Twitter，與他人一起體驗這種感覺，也是觀察素描的醍醐味。

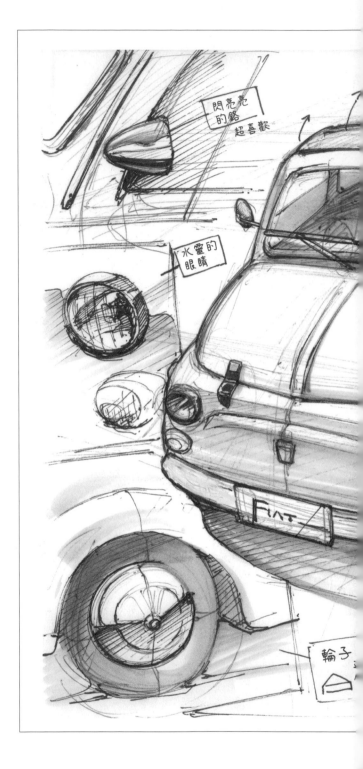

佐藤的厲害之處

1 ・畫面完全展現出對觀察對象的熱情，非常有氣勢。

2 ・誘導觀看者的視線，且全體與細節的區分很突出。

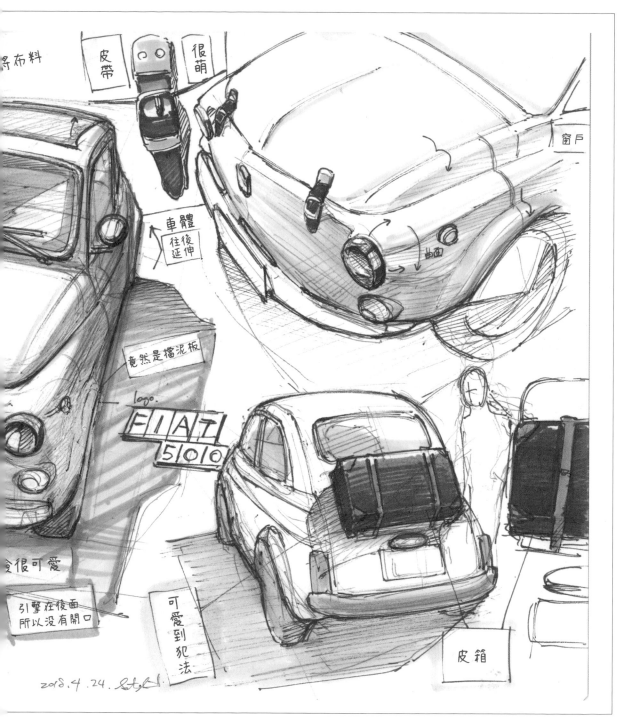

FIAT NUOVA 500〈FIAT（飛雅特）〉

佐藤翔一
Shoichi Sato

設計工程師，主要負責機器與工業製品的設計。
喜歡車與機器。
Twitter @satonogohan　HP https://sierraworks.space

Q 開始畫觀察素描多久了呢？大概多久畫一次呢？

A 今天是第 383 天，每天早上都會畫。

Q 開始畫觀察素描後，日常生活有什麼變化嗎？

A 在畫觀察素描的過程中偶然發現，「仔細觀察」與「思考」是同一件事情；發現並深入了解「看見卻沒注意到的部分」，是一種日常生活中思考的訓練。突然想通了，原來設計就是這麼一回事，看來我的設計能力還有進步的空間，現在只不過站在設計的起跑線上。

Q 觀察對象是怎麼決定的呢？有什麼講究之處嗎？

A 通常選擇便利商店或超市所販賣的日常生活用品作為觀察對象。常常畫食物或是雜貨的包裝，因為平面的部分比較多，畫起來也比較容易，而且這些包裝都是各個企業智慧的結晶。

Q 喜歡觀察素描的什麼地方？畫觀察素描有什麼快樂之處嗎？

A 開始會注意到只有「看」無法注意到的地方。每次畫素描，都會思考並觀察二十分鐘以上，慢慢地把心神集中到平常只用眼睛看、只是使用不會注意到的地方，然後許多的問題就會浮現到腦中。在腦內思考這些問題的原因是一件快樂的事。

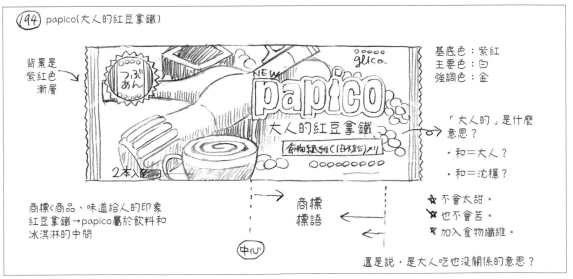

papico〈大人的紅豆拿鐵〉（江崎固力果） ※現在這個口味已經沒有販賣。

hiyo 的 厲害之處

1 ・ 觀察到肉眼看不見的品牌概念。

2 ・ 從開始到現在，每日不中斷的持續著。

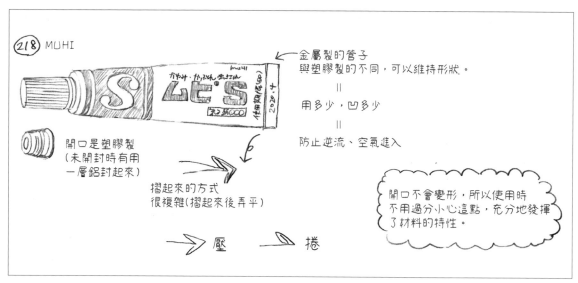

218 MUHI

開口是塑膠製
（未開封時有用
一層鋁封起來）

摺起來的方式
很複雜（摺起來後弄平）

⟹ 壓 捲

金屬製的管子
與塑膠製的不同，可以維持形狀。
＝
用多少，凹多少
＝
防止逆流、空氣進入

開口不會變形，所以使用時
不用過分小心這點，充分地發揮
了材料的特性。

MUHI®S（池田模範堂） ※ MUHI®S 為第三類醫藥品。

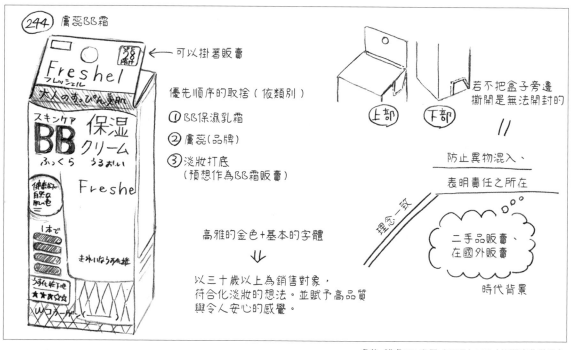

244 膚蕊BB霜

可以掛著販賣

優先順序的取捨（依類別）
① BB保濕乳霜
② 膚蕊（品牌）
③ 淡妝打底
（預想作為BB霜販賣）

高雅的金色＋基本的字體
⟱
以三十歲以上為銷售對象，
符合化淡妝的想法。並賦予高品質
與令人安心的感覺。

上部 下部

若不把盒子旁邊
撕開是無法開封的
＝＝
防止異物混入、
表明責任之所在

二手品販賣、
在國外販賣

時代背景

理念一致

膚蕊 護膚 BB 乳霜（保濕）MB〈佳麗寶化妝品〉

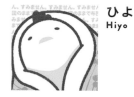

ひよ
Hiyo

在北陸的影印店負責設計、印刷。
Twitter @hiyo3211

13

Q 開始畫觀察素描多久了呢?大概多久畫一次呢?

A 已經有半年了。剛開始畫的時候,盡量是每天都畫,但現在只有看到想畫的東西時才畫。

Q 觀察對象是怎麼決定的呢?有什麼講究之處嗎?

A 會選擇構造有趣、可以分解,畫起來有趣的物品來畫。另外,因為想要仔細觀察對象,所以只畫自己的東西。

Q 開始畫觀察素描後,日常生活有什麼變化嗎?

A 養成平常會去觀察、發覺的習慣。一開始畫觀察素描就是為了多增加自己「發覺」的能力,沒想到還真的被我養成了。

Q 喜歡觀察素描的什麼地方?畫觀察素描有什麼快樂之處嗎?

A 可以發覺物品在製作過程中是怎麼被設計的、製作的,是個人覺得最有趣的地方。另外,觀察物品時,用看的無法理解,只有實際畫出來才能理解的地方很多,這點也很令人興奮。

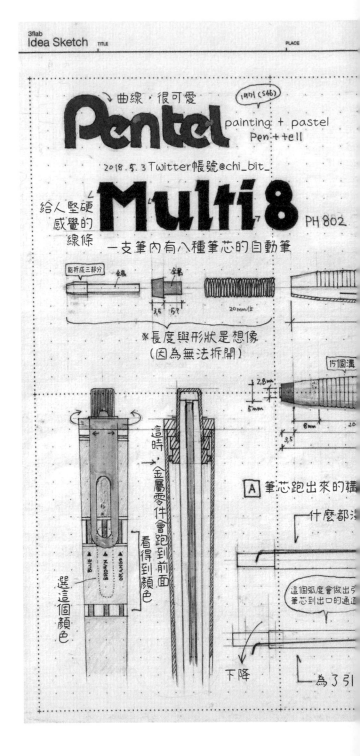

chi-bit 的
厲害之處

1 ・從精細的素描可以感覺出他對文具的愛。

2 ・用心的圖解與解說,讓人很容易理解物品的構造。

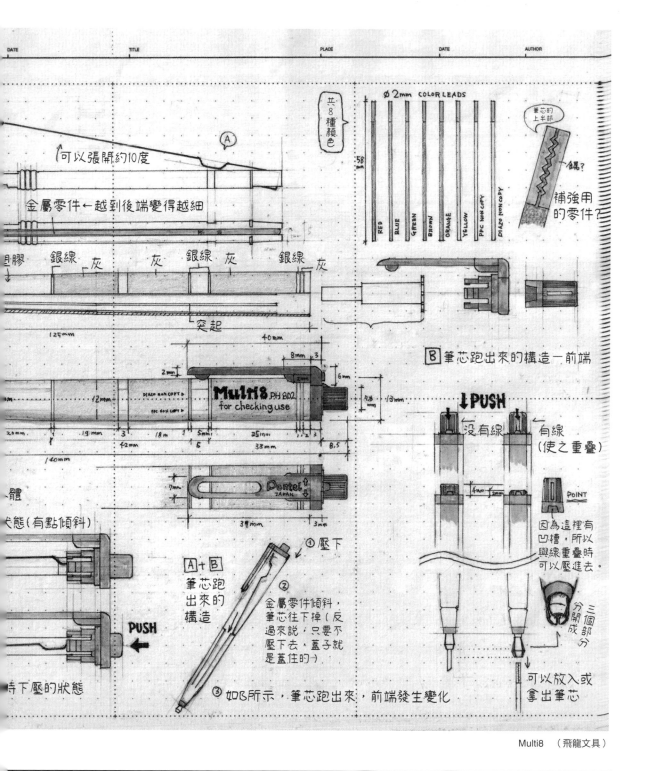

Multi8 （飛龍文具）

chi-bit

以製作設計網頁、圖像以及印刷品等為業。
非常喜歡創作。
Twitter @chi_bit_　HP https://chi-bit.com

Q 開始畫觀察素描多久了呢？大概多久畫一次呢？

A 從 2018 年 3 月17日開始畫，至今已經過了半年。開始的前52天雖然每天都會畫，但之後漸漸地頻率開始降低。

Q 觀察對象是怎麼決定的呢？有什麼講究之處嗎？

A 沒有什麼特別的講究，基本上，只要是家中出現，偶然對上眼的物品就會開始觀察。

Q 開始畫觀察素描後，日常生活有什麼變化嗎？

A 因工作性質的關係，平常就很常畫素描，所以並不覺得有什麼變化，硬要說的話，大概是用 iPad 的時間變長了吧！

Q 喜歡觀察素描的什麼地方？畫觀察素描有什麼快樂之處嗎？

A 因為之前不怎麼會觀察物品的細節之處，所以能在畫觀察素描時發現這些地方會很高興的。

長藤的
厲害之處

1・活用電子產品的優點，表現出包裝的細節

2・可以感受到他因觀察而發現所帶來的喜悅

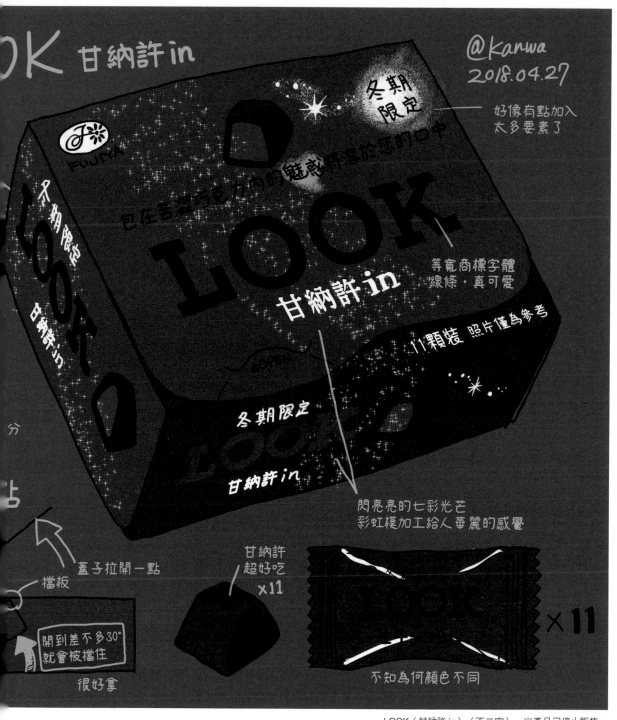

LOOK（甘納許in）〈不二家〉　※產品已停止販售。

長藤寬和
Kanwa Nagafuji

設計師。3flab 執行董事之成員。重視作業環境、效率、鍵盤快捷鍵的阿宅。
喜歡商標設計、UI 設計、Motion Graphi。喜歡狗狗。
Twitter @kanwa　公司 HP https://3fl.jp/　個人 HP https://note.mu/nagafuji

Q 開始畫觀察素描多久了呢？大概多久畫一次呢？

A 一開始的兩個月每天都會畫。

Q 觀察對象是怎麼決定的呢？有什麼講究之處嗎？

A 會選擇有在使用，而且喜愛的物品作為觀察對象。把喜愛的物品作為觀察對象，不僅在畫的時候會比較愉快，若能因此有新的發現，愉悅的感覺也會倍增。

Q 開始畫觀察素描後，日常生活有什麼變化嗎？

A 原本就有觀察手邊物品的習慣，但開始畫觀察素描後，感覺觀察精細度還有品質又提升了一個等級。另外，覺得在觀察後拿起筆作畫時心情變得更加愉快了。

Q 喜歡觀察素描的什麼地方？畫觀察素描有什麼快樂之處嗎？

A 就如前面所提到的，能有新的發現是我覺得最快樂的地方。另外，將素描上傳到社群網站後，能得到大家的反應也很高興。

宮澤的
厲害之處

1 · 以數位作畫的方式表現出物品的材質與體積。

2 · 在社群網站上發問，製造獲得知識的契機。

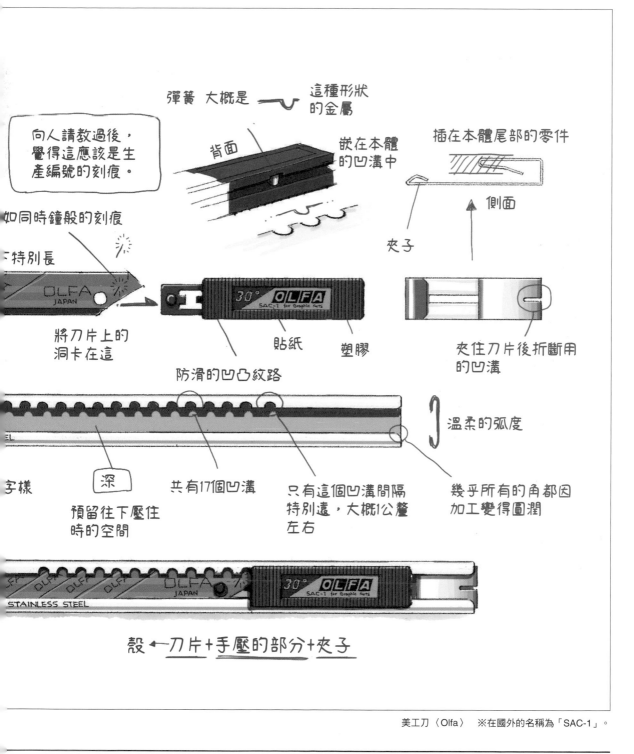

向人請教過後，覺得這應該是生產編號的刻痕。

彈簧 大概是 這種形狀的金屬

背面

嵌在本體的凹溝中

插在本體尾部的零件

側面

夾子

如同時鐘般的刻痕

特別長

將刀片上的洞卡在這

貼紙

塑膠

夾住刀片後折斷用的凹溝

防滑的凹凸紋路

溫柔的弧度

字樣

深

預留往下壓住時的空間

共有17個凹溝

只有這個凹溝間隔特別遠，大概1公釐左右

幾乎所有的角都因加工變得圓潤

殼 ← 刀片 + 手壓的部分 + 夾子

美工刀〈Olfa〉 ※在國外的名稱為「SAC-1」。

宮澤聖二
Seiji Miyasawa

株式會社 3flab 設計董事，負責了許多設計。
喜歡提升 Adobe Illustrator 與作業環境的工作效率。
Twitter @onthehead 公司 HP https://3fl.jp/ 個人 HP https://onthehead.com/

素描創作者的創作工具
與其講究之處

就如在 Chapter 1 所看的，每個人的觀察素描都有不同的風格，使用的工具也有所不同，來聽聽看大家在素描時的講究之處吧！

雖然試了很多工具，但還是垂手可得的原子筆最好用。

ヤマシタマサトシ

一開始是直接用手畫，但後來換成用 iPad 畫。因為工作的關係，任職於 3flab 時也有幫忙 Celsys 公司旗下軟體 CLIP STUDIO PAINT 的 UI 設計，為此研究了許多軟體的 UI，也因此嘗試了許多軟體。

長藤寬和

以 iPad pro 以及 Apple Pencil 作為創作工具。因為有段時間工作上必須使用各種軟體，所以至今用了許多軟體畫觀察素描。雖然很不擅長使用傳統繪圖工具作畫，但如果是數位作畫，像是 iPad 的話就沒問題，因為不管是畫直線、上色或是使用圖層功能都很好用，而且能夠簡單的用上一步還原，對於不擅長畫圖的我來說，這些功能真的幫了很大的忙。

宮澤聖二

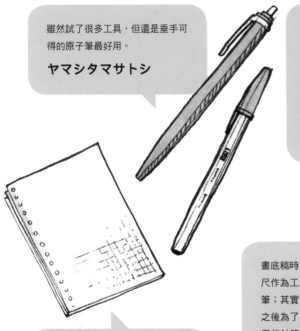

實在是不怎麼會畫圖，所以通常都會使用印有淺色方格的活頁紙作畫。而且因為是淺色方格，所以掃描後方格就會自動消失。另外，畫圖時筆壓比較弱，所以都用自動筆裝 2B 筆芯作畫。

hiyo

畫底稿時會用自動筆、橡皮擦以及尺作為工具，至於描線時會用代針筆；其實一開始只用自動筆畫，但之後為了上傳到社群網站，所以才用代針筆描線。另外，最近試著用了粗細不同的代針筆強調線的強弱，想看看是否能摸索出不同的描繪方法。

chi-bit

雖然都是直接徒手畫比較多，但有機會的話還是想試著找出新的繪圖工具或方法。

佐藤翔一

Chapter 2

雖然觀察素描與畫工好壞沒有關係，但對「對自己畫工沒有自信」、「想畫卻畫不出來」的人來說，畫工不好卻有可能讓人喪失素描的樂趣而無法堅持畫下去。本章將從基礎說明正確的素描方法，讓畫工不好的人也能充分體會素描的樂趣。記住，想要讓畫工變好並沒有捷徑，唯有透過不斷的反覆練習，才有可能進步。

1 | 描繪素描時的基本姿勢與必要工具

在開始畫之前，再確認一下自己的姿勢還有桌子周遭的環境吧！有沒有駝背呢？桌面上的雜物收好了嗎？

準備好白紙與鉛筆（或自動筆）就可以開始畫了。至於畫完素描後的上色工具選自己喜歡的即可。若想有個參考來畫的精準些，準備一把尺會比較方便。

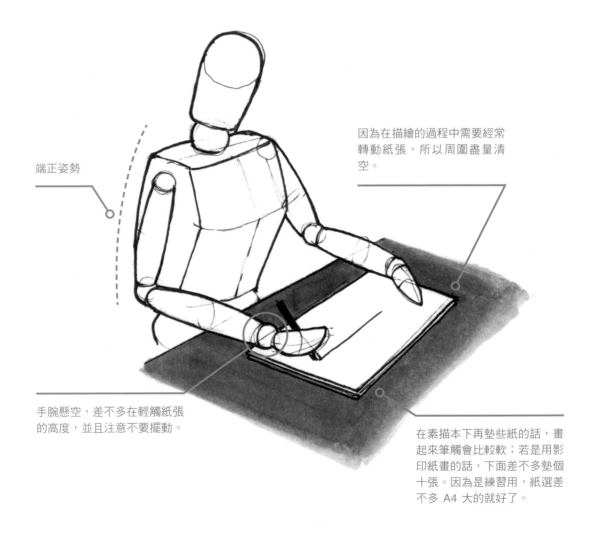

端正姿勢

因為在描繪的過程中需要經常轉動紙張，所以周圍盡量清空。

手腕懸空，差不多在輕觸紙張的高度，並且注意不要擺動。

在素描本下再墊些紙的話，畫起來筆觸會比較軟；若是用影印紙畫的話，下面差不多墊個十張。因為是練習用，紙選差不多 A4 大的就好了。

2 | 畫出好看的直線

接下來，做直線練習。若能畫出好看的直線，就能減少擦掉重畫的次數而使畫素描的過程更輕鬆。

畫直線的方法

STEP 1
有意識的調整

人類的關節比起直線運動更擅長迴轉運動，所以在畫直線時很容易不小心畫彎。要改善這個情況，心裡必須要有意識的調整。

STEP 2
找出容易畫出漂亮直線的方向

想要不管朝哪個方向都能畫出漂亮的直線幾乎是不可能；試著朝不同的方向畫出直線，找出容易畫出漂亮直線的方向吧！

STEP 3
描畫時可以轉動紙張

如果已經找出了容易畫出漂亮直線的方向，在描繪想畫的形狀時，就可以依線條走向轉動紙張來畫。

各種加強描繪直線的練習方法

STEP 1
深淺

由淺至深，四種深淺程度畫直線。

STEP 2
平行線

等間隔的畫出幾條平行線，並試著多畫幾組不同長度的平行線看看。

STEP 3
連連看

隨便點幾個點，然後再用直線把點連接起來。

STEP 4
交叉

畫出幾條交叉於一點的直線。

STEP 5
等間隔

畫出兩組等間隔的直線，並使其交叉成多個正方形。

3 | 輕輕地描繪圓與橢圓

接下來是圓與橢圓的練習。

身邊有許多圓形的物體，像是寶特瓶蓋、螺絲頭、植物根莖的橫切面以及人類的眼睛等。基於遠近法的原理，人們在觀看物體時，距離眼睛較近的物體看起來會比較大，距離眼睛比較遠的物體看起來會比較小；也因為如此，圓形的物體在我們眼中常會呈現為橢圓形。可以試著把本書稍微傾斜，觀察右邊的圓是否會變為橢圓。

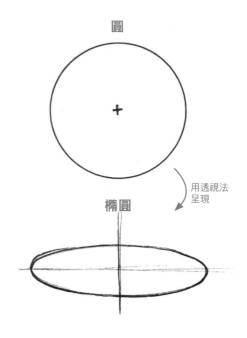

圓

橢圓

用透視法呈現

橢圓畫法

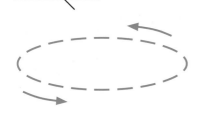

在畫橢圓的時候，請在橢圓比較平坦的上半部或下半部下筆收筆。

STEP 1
想像

先用筆在想畫橢圓的地方，在空氣中畫個幾圈（不要畫到紙），想像大概畫出橢圓的樣子。

STEP 2
輕輕地畫

由於在畫圓或橢圓時，下筆和收筆處若太明顯的話會使連接處的線看起來不連貫，為了避免此情況，要注意「輕輕地下筆、輕輕地收筆」。另外，在畫的時候，用比較淺的線慢慢地疊出形狀也是可以的，不必一口氣直接畫出來。

STEP 3
找出自己順手的畫法

是要向右轉一圈來畫呢？或是向左轉呢？要從上半部當起點開始畫呢？還是從下半部開始呢？不妨多嘗試幾種組合，找出最適合自己的畫法。在嘗試幾次後，漸漸的就能隨心所欲地畫出想畫的圓或橢圓了。

✕ NG

若在橢圓壓縮比較扁的兩端下筆或收筆的話，很容易畫歪。

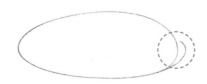

各種圓與橢圓的練習方法

STEP 1
畫圓的練習 1
（畫在兩條平行線中間）

先畫出兩條平行線，然後畫出幾個與兩條
線相切的圓。

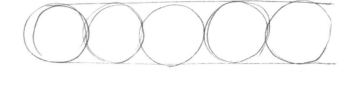

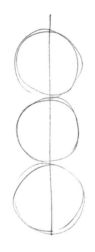

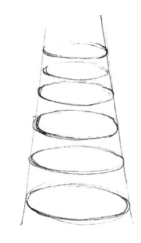

STEP 2
畫圓的練習 2
（畫在中心軸上）

先畫一條直線，然後畫幾個通過中心軸的
圓。畫圓時，圓的大小盡量一致。

STEP 3
畫橢圓的練習 1
（畫在傾斜的兩條線中間）

先畫出上窄下寬的兩條直線，然後畫出幾
個橢圓與線相切。

STEP 4
畫橢圓的練習 2
（畫在中心軸上）

先畫一條直線，然後畫幾個通過中心軸的
橢圓。畫橢圓時，可以試著改變直徑長度
還有壓縮的程度。

STEP 5
畫圓的練習 3（各種大小）

用各種大小的圓填滿紙張，並藉由填滿過
程發現自己畫得順手或不順手圓的大小。

STEP 6
畫橢圓的練習 3（各種大小）

在紙張的上半部畫些比較小、被壓縮比較扁的橢圓；越往下半部，橢圓
越畫越大、越畫越圓。這個練習也順便訓練到了眼睛對遠近法的感覺。

25

4 | 透過三視圖理解比例關係

素描並不是「照著所見直接畫出來」，而是要經過下面兩個步驟：「1.充分的理解物體的形狀」、「2.把理解的物體形狀重新構築於紙上」。這裡介紹的三視圖，對於理解物體形狀很有幫助，素描前務必先畫畫看。

三視圖基本概念

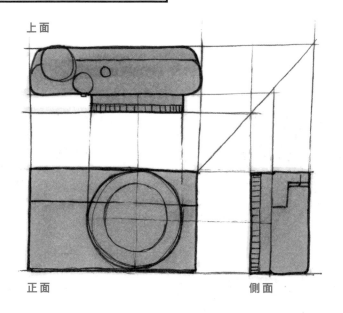

上面

正面　　　　　　　　側面

三視圖可以用來表示物體的正面、側面以及上面這三個面，是種表現物體形狀的手段。另外，透過增減面數，也能表示物體背面的細節，或只表示旋轉體的上面與正面。

「這裡是直線」、「這邊高度一樣」、「這個直徑是全體的三分之二」…等；邊仔細地觀察，邊畫出物體的形狀。另外，在畫三視圖時也可以順便標示出長短尺寸。

以三視圖為基礎，重新構築形狀於紙上

若朝物體的某一面垂直的角度去看，把呈現在眼前的畫面畫出來，這就稱為「投影圖」，是一種畫圖的方法。雖然能透過三視圖中不同方向的投影圖理解不同面的形狀，但這些形狀卻與實際所看到的物體有所不同；所以在實際素描的過程中，會需要用到下一頁所介紹的遠近法，將這素描的過程稱為「重新構築」。

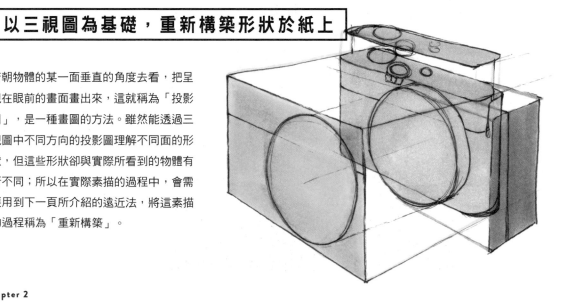

5 | 透視圖法的約略介紹

表現立體空間感的方法有很多種，以線畫的素描最常用的就是透視圖法：距離較近的物體看起來比較大，距離較遠的物體看起來比較小。那麼在畫圖的時候，如果物體距離有這麼遠要畫得多大才行呢？這個時候使用透視圖法就能得知答案。

下面兩張照片是同一座橋，只是拍攝的角度不同；且拍攝時照相機與地面垂直，沒有歪斜。這座橋的走道與天花板呈現平行關係，左右兩側的柱子在同一水平位置上，每個柱子與柱子間呈等間隔排列。

由不同角度拍攝的兩張照片

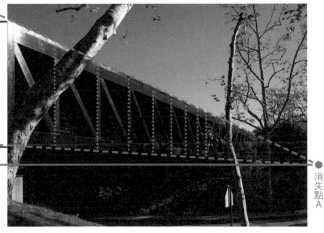

雖然 a 跟 b 寬度一樣，但從照片看來 b 卻比 a 還要窄。

A 線

消失點A

視平線（人眼視線高度）

B 線

A 線

B 線

A 線

B 線

兩條 B 線會交集於畫面遠處的消失點 B。

A 線

B 線

視平線

消失點A

一點透視

走道與天花板（A 線）為平行，照片中看來這兩條 A 線交集於一點，這個點就稱為消失點；這張照片為消失點在畫面內的一點透視。這張照片觀看者視線所在的高度稱為視平線，消失點會出現在視平線上；照片中連接左右柱子的線（B 線）與視平線平行。雖然柱子在照片中看起來，越往消失點，彼此間隔越近，但實際上柱子彼此之間為等間隔。

兩點透視

那麼從側面看來又會是怎樣的畫面呢？照片中雖然走道與天花板（A 線）的消失點超出了畫面，但消失點還是在視平線上。如果再往側面一點的角度看會有什麼變化呢？這個時候消失點 A 則會越來越遠離畫面，而左方遠處的視平線上會出現另一個消失點 B，也就是在上面那張照片中連接左右柱子的線（B 線）交集產生的消失點。

三種透視圖法

決定要用哪一種透視法之前，首要考量的是「描繪物體的角度」。由上一頁兩張橋的照片可以得知，「觀看者的位置改變＝物體的角度改變」，因此第一張照片的一點透視，變為第二張照片的兩點透視。接下來，要考量的是「視線的角度」。若直直的站著，身體與地面垂直，可以發現眼睛所見畫面（Picture Plane＝PP）與物體有平行關係的線出現，但只要畫面一傾斜，平行關係就會消失，而出現第三個消失點，也就是三點透視圖。

以立方體為對象，思考透視圖會比較好理解。接著來看看三種不同的透視圖法。

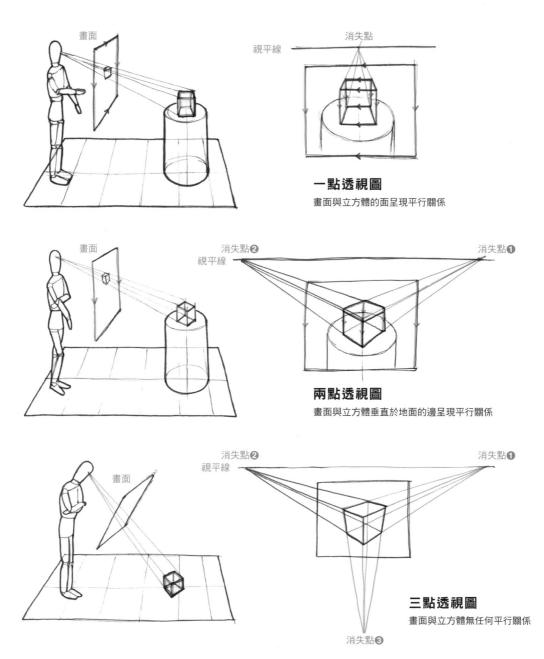

一點透視圖
畫面與立方體的面呈現平行關係

兩點透視圖
畫面與立方體垂直於地面的邊呈現平行關係

三點透視圖
畫面與立方體無任何平行關係

透視圖法的練習

STEP 1
一點透視圖的練習

所謂的一點透視圖,指的是描繪物體深度的線,最終會交於中心的消失點。試著以此原則畫出不同的箱子吧!

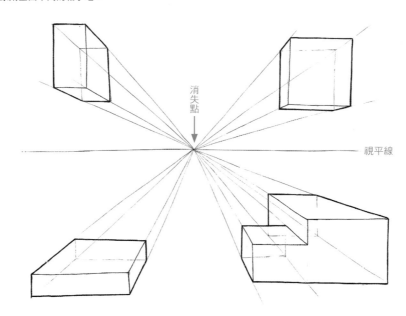

STEP 2
兩點透視圖的練習

在畫兩點透視圖時,先畫出一條橫線當作視平線,然後在兩端畫上消失點,物體的其中兩面朝這個消失點延伸。要注意的是若距離消失點太近,物體會發生變形,所以要盡可能的把消失點畫遠一點。試著從消失點拉線,畫出幾個箱子吧!

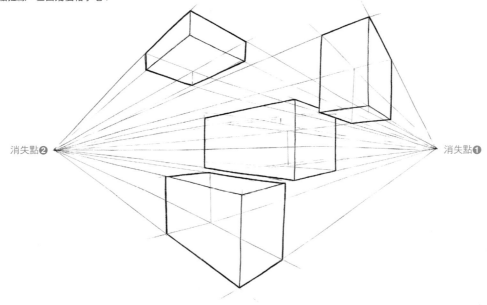

6 | 把物體畫成簡單的形狀

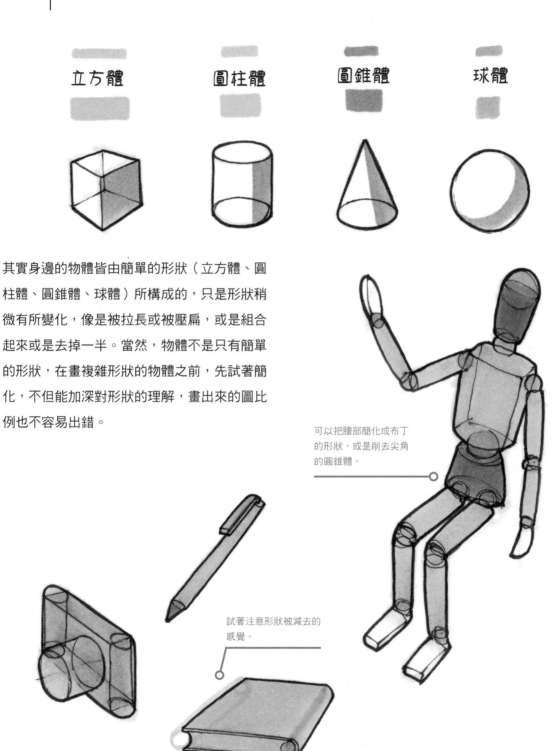

立方體　　圓柱體　　圓錐體　　球體

其實身邊的物體皆由簡單的形狀（立方體、圓柱體、圓錐體、球體）所構成的，只是形狀稍微有所變化，像是被拉長或被壓扁，或是組合起來或是去掉一半。當然，物體不是只有簡單的形狀，在畫複雜形狀的物體之前，先試著簡化，不但能加深對形狀的理解，畫出來的圖比例也不容易出錯。

可以把腰部簡化成布丁的形狀，或是削去尖角的圓錐體。

試著注意形狀被減去的感覺。

立方體

不管是什麼形狀的物體,都可以藉由長方體的「定界框」畫出。只要先畫出定界框,再補上細節,這樣就可以避免透視關係出錯。另外,雖然在各種長方體中,四邊等長的立方體是最難畫的,但只要能掌握訣竅,就能簡單的應用分割、排列立方體等描繪方法。

用直覺畫出正方形

STEP 1
畫出有透視的面

畫一條垂直的線,然後畫兩條朝向消失點的斜線,藉此畫出一個有透視的面,接著在這面上畫出正方形。試著用這個練習讓身體記住畫正方形的感覺吧!

STEP 2
找出正方形的位置

將卡片等不透明的紙如圖所示,放在紙上後滑動,藉此找出正方形的位置。

STEP 3
其他的位置呢?

綠色的線看起來太窄,而藍色的線看起來太寬。雖然用製圖法可以畫出精準的正方形,但畢竟畫的是素描,還是訓練到能畫出正方形的直覺比較好。

立方體的畫法

STEP 1
畫出透視圖

這個練習應用了「用直覺畫出正方形」和「兩點透視圖的練習」的兩個方法畫立方體。雖然可以用很多種方式畫,但最好不要把輔助線擦掉,因為輔助線有提示形狀的重要功能。另外,建議最好把線畫淡一點。

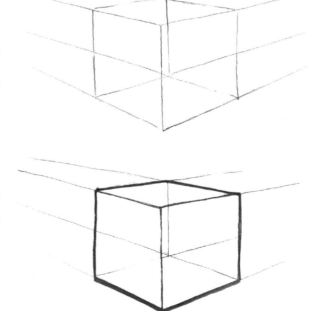

STEP 2
把線加粗

這個步驟是沿著輔助線,將線加粗。將輪廓線加粗,內部的線稍微加粗,而貼近地面的線加粗一點,表現出縫隙間的影子,這樣就能畫出有存在感的立方體。至於立方體背面的線,以及朝向消失點的線就保持原樣吧!只要像這樣加粗線條,製造出對比,就算不把輔助線擦掉也不會太顯眼。

圓柱體

除了立方體之外，對素描最有幫助的就是圓柱體，像是螺絲或是寶特瓶等旋轉體，就是由圓柱體所構成。接下來要使用前面提到的橢圓以及立方體的畫法畫圓柱體。

圓柱體的畫法

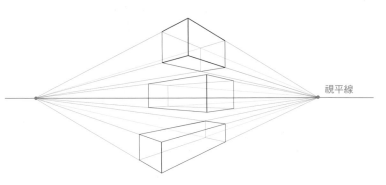

STEP 1
畫出能包住圓柱體的長方體

在兩點透視圖中，各畫出在視平線上、中、下的長方體（定界框）。

視平線

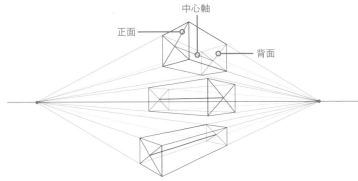

中心軸

正面

背面

STEP 2
將長方體的正面與背面的對角線連起，找出中心點，然後連起中心點畫出中心軸

若覺得很難看出正面跟背面，可以把正面的線畫粗一點來區別。

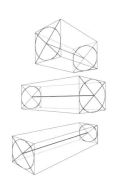

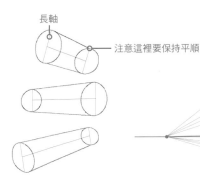

長軸

注意這裡要保持平順

STEP 3
畫出兩個橢圓

照著中心軸與長方體的走向，直接徒手畫出符合透視的兩個橢圓。在畫的時候可以轉動紙張，找出好畫的角度。

STEP 4
用直線連起橢圓的長軸

注意要保持自然的形狀，不要讓角突出。

STEP 5
直立的圓柱體

若將直立的圓柱體切片，所有切片橢圓的長軸長度將會是相等的，只是越靠近視平線的切片橢圓會看起來越扁。

描繪輪胎

STEP 1
畫出兩個圓柱體

這裡將利用圓柱體，畫出車子輪胎的部分。在考慮車子的寬度、前後輪的距離之後，畫出定界框，範例中的定界框是位於視平線下方的長方體。請參考左頁圓柱體的畫法，畫出對角線、中心軸和橢圓吧！

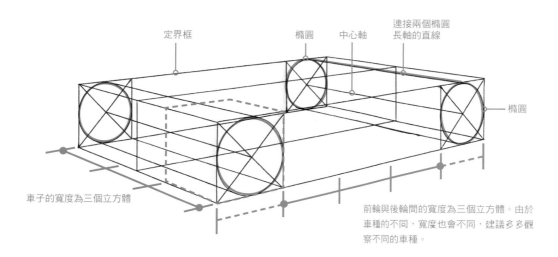

定界框　　橢圓　中心軸　連接兩個橢圓長軸的直線

橢圓

車子的寬度為三個立方體

前輪與後輪間的寬度為三個立方體。由於車種的不同，寬度也會不同，建議多多觀察不同的車種。

STEP 2
擦掉輔助線

擦掉輔助線，確認完成的樣子吧！如果兩個圓柱體看起來有如在地上滾動的話就沒問題。

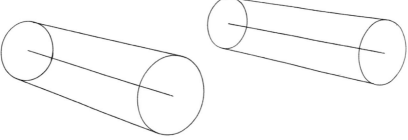

STEP 3
各種形狀的車子

決定好輪胎位置與比例後，就算是再複雜的車子畫起來也可以很簡單。

圓錐體

若會畫圓柱體的話,圓錐體畫起來一點都不困難。與圓柱體的畫法相同,要先畫出一個長方體定界框。

STEP 1
**先畫出能包含圓錐體的長方體,
再畫對角線及中心軸**

在兩點透視圖中,畫出一個在視平線上方,一個在下方的長方體定界框。與圓柱體相同,畫出長方體正面與背面的對角線連線,求出中心點,然後連起中心點,畫出中心軸。

STEP 2
畫出橢圓,再從作為頂點的中心點畫出連到橢圓的切線

畫圓柱體時只要把兩個橢圓的長軸連在一起就好了,但若是畫圓錐體,這樣做的話橢圓就會超出圓錐的輪廓,所以這時要意識到要畫的是切線。

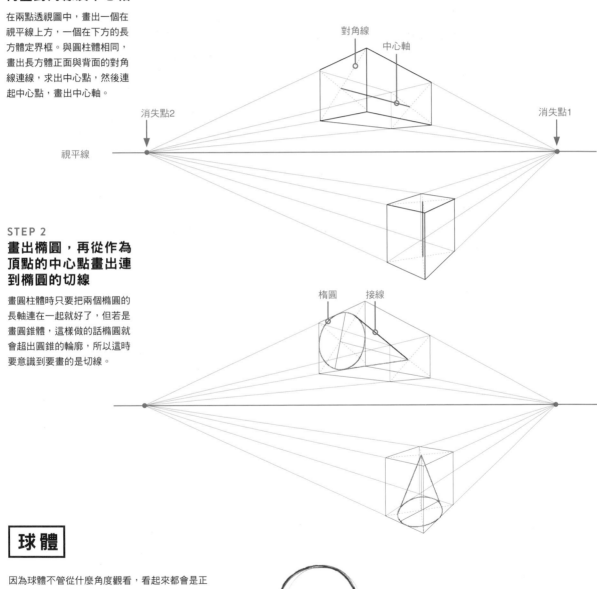

對角線　中心軸

消失點2　視平線　消失點1

橢圓　接線

球體

因為球體不管從什麼角度觀看,看起來都會是正圓,所以只要會畫正圓就會畫球體。試著回想前面圓與橢圓的練習,畫出正確的正圓吧!

正圓也能看成球體

7 | 如何畫出有機形狀

雖然前面說過大部分的形狀都是由簡單的形狀所構成的，但在眾多形狀之中，也有無法簡化成簡單形狀的有機形狀。要畫出這種形狀，請把握下列六個要點。

☑ CHECK 1
可以包含住全體的定界框是怎樣的長方體呢？
若是形狀比較複雜，也可以組合多個定界框。

☑ CHECK 2
是否為線對稱？
若為線對稱的話，請思考對稱線切下去的斷面會長什麼樣子吧！

☑ CHECK 3
是否是旋轉體？
若是旋轉體的話，請思考以中心軸旋轉的斷面會長什麼樣子吧！

☑ CHECK 4
有無平坦的面？
就算距離較遠的兩個面，也可能面向的角度一致，所以睜大眼睛尋找吧！

☑ CHECK 5
面與面間是否有連續性？
請用手指在物品上滑動，藉此確認面與面間是否有連續性吧！

☑ CHECK 6
若把物體切片會變成怎樣的形狀？
試著思考物體切片後的形狀與整體的關係吧！

確認六個要點

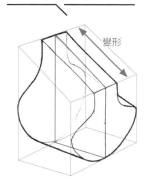

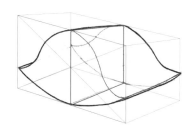

SAMPLE 1
像蘑菇的形狀

1 橫著放的立體梯形
2 為線對稱（斷面為梯形）
3 不是旋轉體
4 有平坦的面
5 有連續的面
6 切片後為蘑菇形
　（面與面間的大小改變）

SAMPLE 2
像帽子的形狀

1 橫躺的長方體
2 為線對稱（斷面接近正方形）
3 不是旋轉體
4 有平坦的面
5 頂部與底部為連續的面
6 切片後為帽子形
　（從哪裡切形狀都一樣）

SAMPLE 3
旋轉體

1 直立的長方體（圓柱體）
2 為線對稱（斷面為花瓶形）
3 是旋轉體
4 頂部與底部為平坦的面
5 有連續的面
6 切面後是圓形

用斷面圖作畫

下圖的溫度計看起來沒有平坦的面,而且也無法拆成簡單的形狀,但若從上方看時,溫度計為對稱的形狀,從側面看形狀可以拆成上下兩部分。

STEP 1
確認比例關係

排列出正方形,確認溫度計輪廓線與正方形的關係。要注意的是,因為相機鏡片的關係,物體會有些許的扭曲,這點在參考物體輪廓時請注意。另外,要畫成三視圖也是可以的。

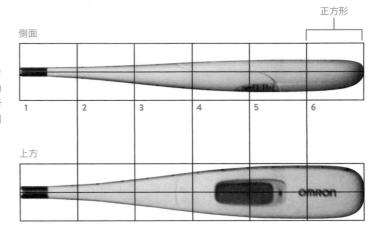

STEP 2
畫出要包含物品側面的面及上方的面

因為是能被包含在六個正方形內的形狀,所以用兩點透視圖,分別畫出要包含物品側面與上方的六個正方形。

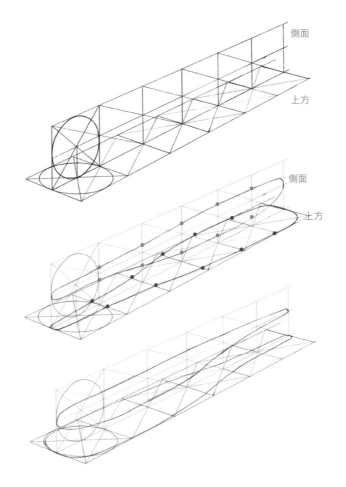

STEP 3
在交點上做記號

觀察物品的上方及側面,一邊確認比例,一邊在正方形的線上打點做記號,然後將這些記號連在一起,形成物體的輪廓線。

用同樣的方法也能畫出從物品背面觀看的情形。請參考上圖,自己打點做記號吧!

STEP 4
畫出斷面後連起，完成外形

將粉紅色的點向上提至中心面（粉紅色的面），思考各個藍色的點與
粉紅色的點形成的斷面形狀，然後將點連起，畫出五個斷面。

畫好斷面後，就可以藉由這些斷面看出物體的外形。請將這些斷面連
起，完成外形。另外，若將斷面面對這側的線畫粗，物體的形狀會更
明顯。

此外，物體側面的輪廓線剛好是直切物體時的中心線，這點可以藉由
觀察藍色的點來確認。

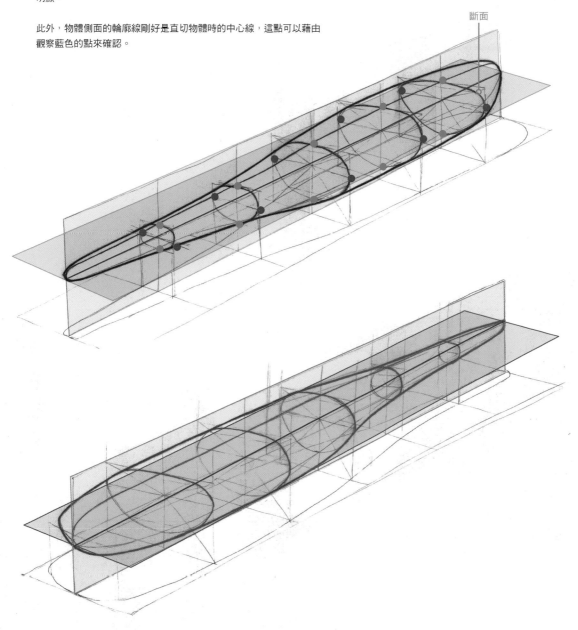

斷面

8 | 用陰影表現出形狀與質感

在素描中加上陰影、表現出材質，就能讓畫中的物體搖身一變變得有存在感，而且也會讓人更容易地看出物體的形狀。由於觀察素描的目的在於表現出物體的形狀，所以描繪時基本上應以一個光源為宜。另外，因為光線的照射量較少所形成的暗面稱之為「陰」，而由於光線遭遮蔽所形成的暗處稱為「影」，兩者或許概念相似，但其實是不一樣的概念。

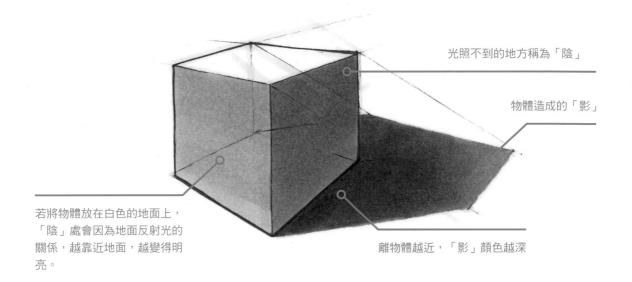

光照不到的地方稱為「陰」

物體造成的「影」

若將物體放在白色的地面上，「陰」處會因為地面反射光的關係，越靠近地面，越變得明亮。

離物體越近，「影」顏色越深

平行與逐漸變寬的「影」

依據光源種類的不同，「影」的形狀也會產生變化。由於太陽離我們比較遠的關係，所以可以把太陽當作平行光源；然而像是檯燈等光源，光線就會是由中心散開的放射狀。下圖雖然都是同一大小的正方體，但因為「影」的不同，造成左邊的正方體看起來像是放在室外的大箱子，而右邊的正方體像是放在桌子上的小箱子一樣。

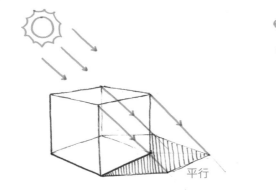

平行

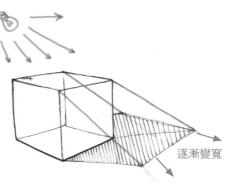

逐漸變寬

不同形狀與材質的陰影

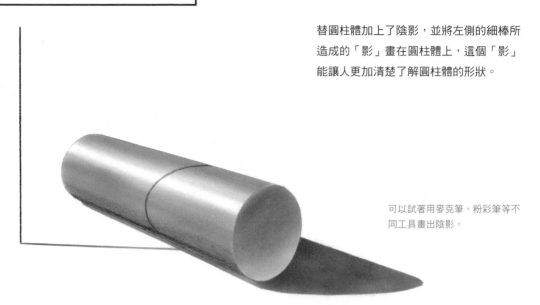

替圓柱體加上了陰影，並將左側的細棒所造成的「影」畫在圓柱體上，這個「影」能讓人更加清楚了解圓柱體的形狀。

可以試著用麥克筆、粉彩筆等不同工具畫出陰影。

可以依加上陰影的方式，畫出不同類型的材質。在描繪物體表面的時候，最好仔細觀察光在物體上的走勢，藉此抓出物體表面顏色的變化。試著研究不同材質的表現方法吧！

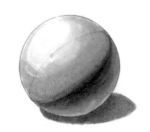
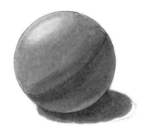

有光澤　　　　　　　霧面

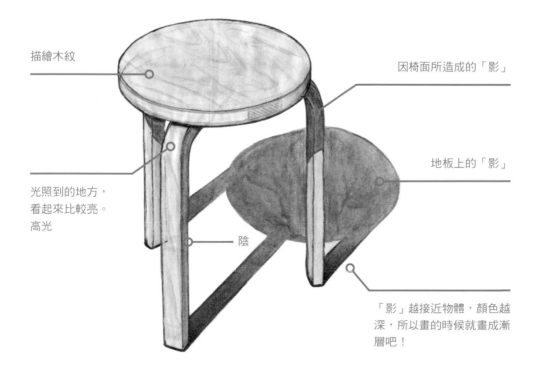

描繪木紋

光照到的地方，看起來比較亮。
高光

陰

因椅面所造成的「影」

地板上的「影」

「影」越接近物體，顏色越深，所以畫的時候就畫成漸層吧！

逐漸習慣的話就放手去畫

到目前為止雖然介紹了許多正確的素描畫法，但其實並不需要每次都謹慎的畫出透視線，而且畫得完全正確這是沒有必要的。觀察素描的本質不是製圖而是素描，所以請在大量練習之後放手去畫吧！

話雖如此，但不知道該如何下筆時，回到基礎，重新檢視形狀的畫法，將要描繪的形狀簡化，藉此了解面與面間的關係，對於加深了解描繪對象也是很有幫助的。

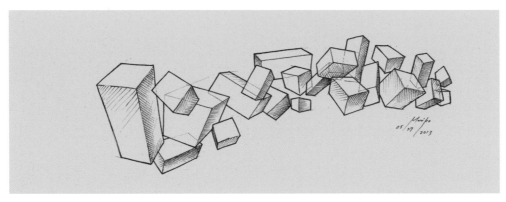

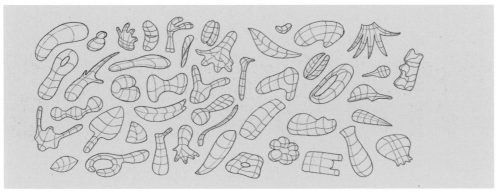

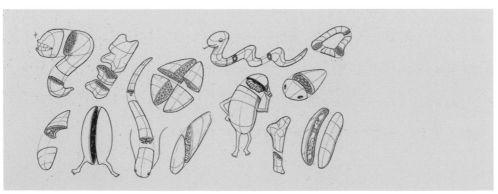

素材與製程的觀察方法

Chapter 3

在觀察物品的時候，常常會有這些的疑問——「為什麼是用這種材料呢？」、「這是怎麼做出來的呢？」。本章雖然無法介紹世界上所有的材料與加工方法，但會以我們身邊的物品為例，介紹觀察的重點。相信各位在閱讀本章之後，用本章介紹的觀察方法去看、去查、去想像的話，更能理解各種物品魅力之處。

為什麼用這種素材？這種形狀？
各種素料的觀察重點

本章所要觀察的對象——就是我們身邊的各種物品，是由許多不同的材料所製成的，想像這些物品所用的材料、加工方法、組成結構，也是種讓觀察素描變得更有趣的要素之一。本章將把材料分為五大類，並分別解說每種材料的觀察要點、性質與加工方法。

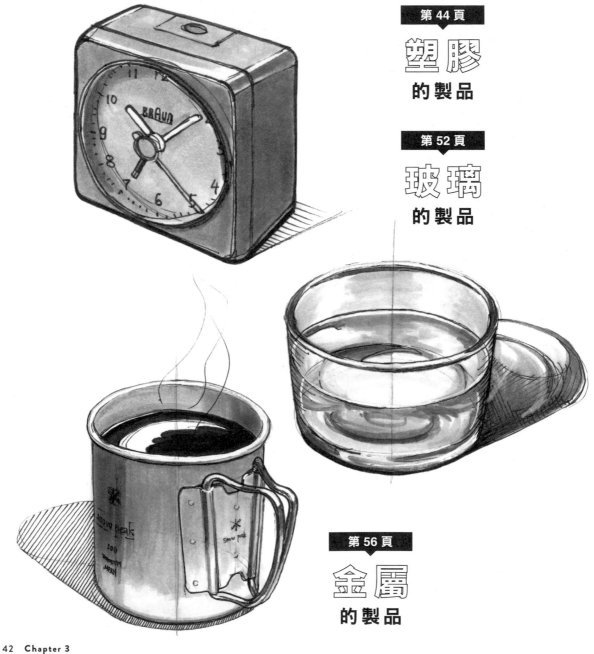

第 44 頁

塑膠
的製品

第 52 頁

玻璃
的製品

第 56 頁

金屬
的製品

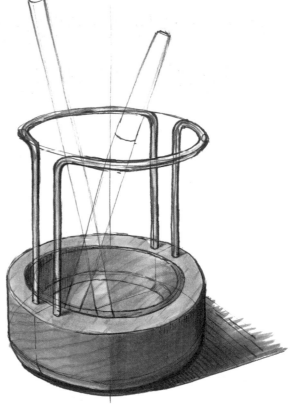

第 60 頁

木材
的製品

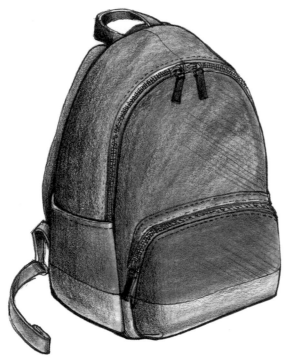

第 64 頁

布料
的製品

好好利用網路搜尋吧！

想像跟搜尋結果一樣嗎？有新的發現嗎？

並非一定要從觀察中獲得所有素描所需的資料，活用網路搜尋也是方法之一。不過一開始沒有先觀察就直接使用網路搜尋實在是很可惜，所以請在「就算觀察下去也已經無法想像了」的情況時，才搜尋觀察物品的材料與加工方法。想像跟搜尋結果一樣嗎？有新的發現嗎？——若是在觀察後才搜尋，那你很有可能從搜尋結果發現從沒想過的觀點，或是對之前一直抱有疑問的問題茅塞頓開。另外，在搜尋時，可以試試搜尋物品官方網站的產品規格表，或是製造現場的影片，這對於觀察非常有幫助！

製造商：BRAUN　品名：鬧鐘
價格：4,800 日圓
產品壽命：10 年以上
用途：表示時間、於指定的時刻響鈴。

考　量價格與使用壽命，家電製品的外殼通常會使用 ABS 樹脂作為材質。此材質不管在加工性、耐熱性、耐衝擊性都很優秀，而且也很容易表現出物品的質感，所以被用來作為多數商品的材料。另外，由於鐘面外殼是透明的，所以可以推測是使用壓克力或聚碳酸酯等透明度高的材料製成。

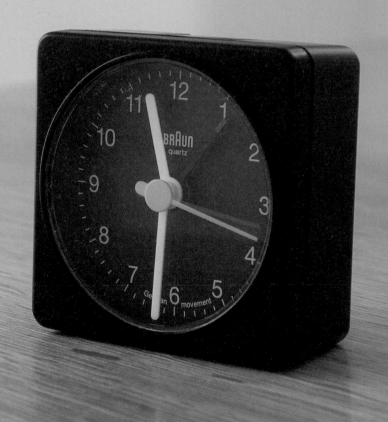

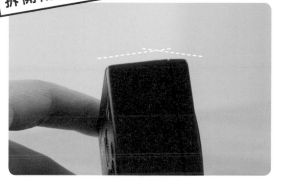

拆開鬧鐘觀察吧！ ※後果自負

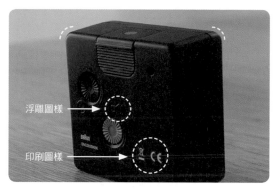

浮雕圖樣
印刷圖樣

前後外殼之所以會有稍微的角度傾斜，是由於做成這種角度才能從模具取出。這個角度也是設計所強調的部分。

請注意R角（圓角）的大小有所不同。背面的表示圖樣也分為浮雕和印刷兩種。

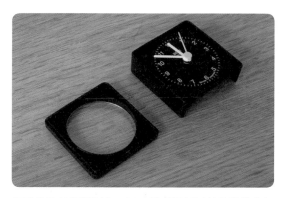

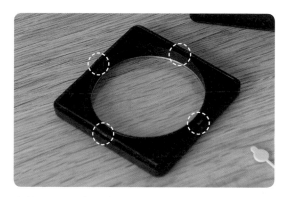

把前後的外殼拆開後，可以發現這個鬧鐘的構造像個三明治。

由於前面的面板四邊有勾角可以固定，所以在拆解的過程中，並不需要鬆開螺絲。

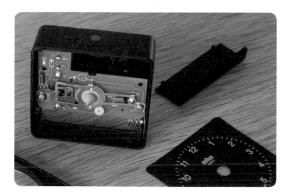

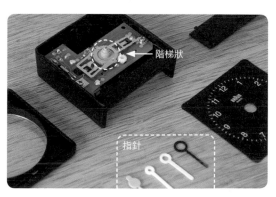

階梯狀

指針

鐘面在一片很薄的聚苯乙烯上絲網印刷（一種孔版技術）所製成，並於外框面上以雙面膠固定。

指針分別固定在電路板中心成階梯狀，因此指針運動時成同心圓狀。

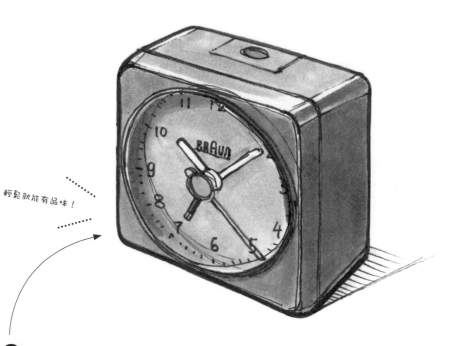

輕鬆就能有品味！

ABS
樹脂
是怎樣的材料？

塑膠名稱	ABS (Acrylonitrile Butadiene Styrene)
編號	7（其他）
耐熱溫度	70～100°C
透明度	由於原料一般為淺橙色固體，所以透明的情況很罕見。
優點	適合加工、材料強度高、上色容易、容易於表面加工表現質感。
缺點	耐候性差，特別是要避免陽光直射。耐藥品性亦不佳，不適合作為容器材料。
價格	與其他種類塑膠相比價格偏高。
代表性製品	電器製品的外殼、汽車內裝面板、文具等。

什麼是模具？

塑膠加工以模具為主流，而模具主要由金屬所製成，使用方法為將溶化的材料倒入其中，然後壓製成型。由於必須反覆使用，因此模具必須比壓製成型的材料還硬，且耐熱耐高壓。模具用哪種材料製成，主要由製品的形狀、加工方法、還有材料而定，通常多為鋼、鐵、銅、鋁等。由於這些金屬比較硬，需要透過電腦加工，且修整表面有許多步驟，因此常會聽到「模具很貴」這種說法。

PLASTIC

什麼是射出成型？

射出成型被運用在大量生產的塑膠製品上，能夠做出複雜且精密的形狀。

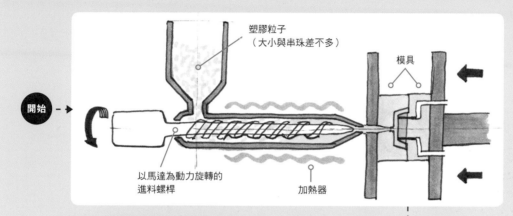

塑膠粒子
（大小與串珠差不多）

模具

開始

以馬達為動力旋轉的
進料螺桿

加熱器

1 將塑膠顆粒溶化後射出

一邊將塑膠顆粒加熱溶化，一邊以進料螺
桿擠出溶化的塑膠顆粒至模具。

2 拆開模具

模具中原本呈液態狀的塑膠因冷卻而凝
固。

3 從模具取下部件

凝固後將模具打開，壓下頂出銷，將成型
的塑膠部件取下。

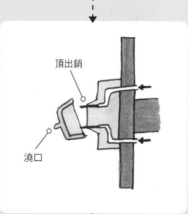

頂出銷

澆口

4 修整

最後用刨刮等方式修整澆口（將塑膠注入
的痕跡）與毛刺（塑膠流入模具間縫隙的
痕跡）。

完成！

藉由觀察凡士林容器理解
塑膠

製造商：Unilever（美國）
品名：Vaseline® Jelly Original 1.75oz
價格：2.69 美元　產品壽命：5～10 年
用途：肌膚保濕乳膏。容器能確保乳膏不變質，
且方便以手指沾取適量使用。

乳膏狀的凡士林雖然沒有揮發性，但因為是藥品，所以可以推測容器是使用抗藥品性強的材料製成。此外，由於凡士林使用年限較長，非用完即丟的商品，所以容器材料選擇上也會注重耐久性。另外，由於是低價商品，所以會在容器材料與加工方法上節省經費。

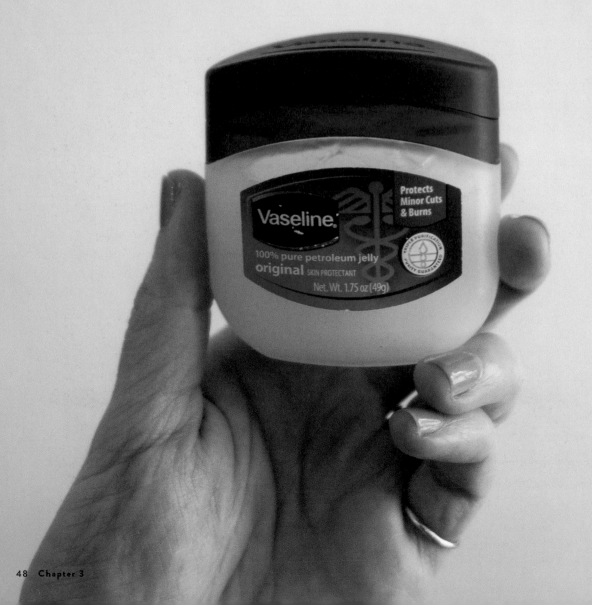

試著觀察看看吧！

蓋子的背面有分模線。如果只是單純把模具分為上下兩個的話，分模線是不會出現在這裡的。這條分模線可讓我們思考模具的形狀。

容器本體也有分模線，由這條分模線得知模具是從哪個部位分割的。蓋子上有很大的爪子扣在容器上。

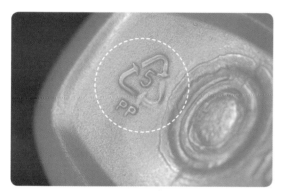

容器底部可以看到塑膠材質回收辨識碼。5 號代表材質為聚丙烯。

能在蓋子內側發現「PP 5」的標示，由此得知，這罐凡士林容器的材質全部是由塑膠（聚丙烯）所製成。

蓋子外側表面雖然做了霧面加工，但內側表面並沒做此項加工，這是因為在模具表面做處理並不便宜。

由於使用者一般並不會接觸蓋了與容器本體重疊的部分，因此這裡殘有模具所造成的毛刺。

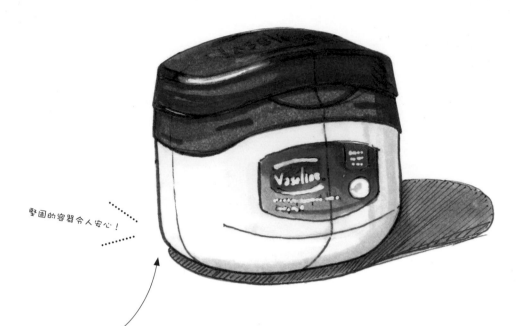

堅固的容器令人安心！

PP
聚丙烯

是 怎 樣 的 材 料 ？

塑膠名稱	PP（polypropylene）聚丙烯
編號	5
耐熱溫度	100～140℃
透明度	通常因為上色而呈不透明，但若做成薄片狀的話，透明度非常高。
氣密性	高
其他	容易回收、堅固耐用。
價格	相對較便宜。
代表性製品	汽車零件、玩具、包裝袋。

塑膠的「編號」是什麼？

直接以目視的方式辨別塑膠的種類是很困難的，因此美國的塑膠產業協會於 1988 年制定了塑膠材質回收辨識碼（RIC: Resin Identification Code），使得塑膠回收分類變得容易許多。雖然並不是標有辨識碼的塑膠都可以回收再利用，但這對塑膠的分類卻是一大的進步。通常辨識碼會標示在蓋子內側或瓶子底部，建議大家可以像偵探般仔細地找找看（請參考第 122 頁的表格）。

加工技術介紹

什麼是吹氣成型？

吹氣成型是一種為了製作中空物品的加工方法。可以藉由觀察聚丙烯製凡士林容器的分模線，推測其以吹氣成型製成。另外 PET 製寶特瓶或是玻璃製紅酒瓶等容器，也可以以同種方法製成。

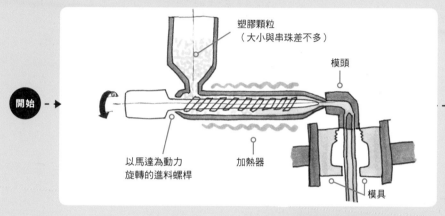

開始

塑膠顆粒
（大小與串珠差不多）

模頭

以馬達為動力旋轉的進料螺桿

加熱器

模具

1 將熔化的塑膠移往模具

將塑膠顆粒加熱熔化，同時旋轉進料螺桿，擠壓熔化的塑膠通過模頭。通過模頭的塑膠會呈現中空管狀。

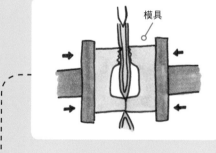

模具

2 合起模具

將模具合起，夾住中空管狀的塑膠。

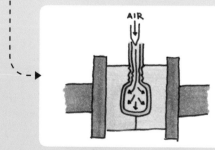

AIR

3 吹入空氣

從吹針吹入經壓縮的空氣後，中空管狀的塑膠會因此膨脹，貼緊模具。

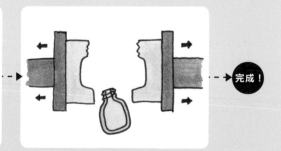

完成！

4 從模具取出成品

待冷卻凝固後，打開模具取出成品。

藉由觀察杯子理解
玻璃

製造商：Bormioli Rocco
品名：BODEGA 200
價格：1,036 日圓（3 個）　產品壽命：10 年以上
用途：裝飲料或食物等。

因為外型美觀、用來裝飲料好看、衛生等理由，杯子常用玻璃作為材料。此外，玻璃容器不只用來裝飲料，其中可耐高溫的耐熱玻璃，也常作為料理器具中的材料。

GLASS

試著觀察看看吧！

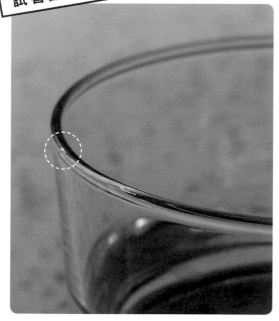

玻璃杯口邊緣做成凸起圓角的形狀，可以推測這是為了讓嘴巴接觸時，使觸感更加柔軟所做的考量。

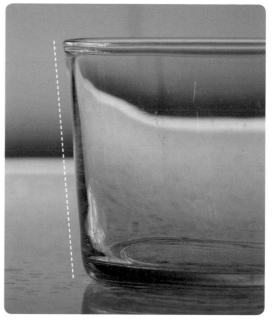

杯身稍微傾斜，且厚度上窄下寬；而杯底有一定的厚度。

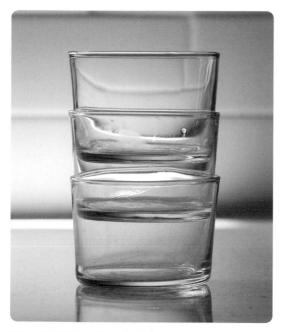

因為杯身傾斜，所以可以將杯子疊在一起。此外，由於玻璃杯杯身厚度上下有點不一致，因此可以預防疊在一起的杯子卡住拿不起來。

這個杯子杯底標示著數字21，其他的杯子杯底則標示著數字18，所以可以推測這些數字並不是容量的意思，而是批量編號或型號。

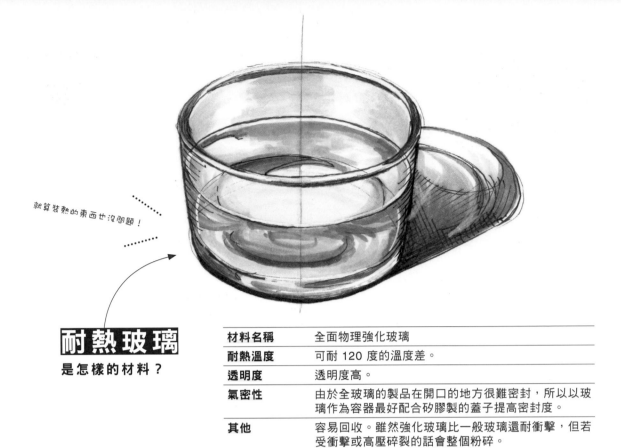

就算裝熱的東西也沒問題！

耐熱玻璃
是怎樣的材料？

材料名稱	全面物理強化玻璃
耐熱溫度	可耐 120 度的溫度差。
透明度	透明度高。
氣密性	由於全玻璃的製品在開口的地方很難密封，所以以玻璃作為容器最好配合矽膠製的蓋子提高密封度。
其他	容易回收。雖然強化玻璃比一般玻璃還耐衝擊，但若受衝擊或高壓碎裂的話會整個粉碎。
價格	原料雖然便宜，但要熔化需要高溫、高能量，所以加工起來並不簡單。
代表性製品	玻璃桌等家具、食器、滑冰場周圍的玻璃壁等。

什麼是咬邊？

模具基本上都是由固定的方向打開，若在打開的時候裡面成型的製品因為形狀設計不良而卡住，這個情形就稱為「咬邊」，在設計模具時這點非常重要。雖然在設計時就應該考量到製品的形狀，做出不會咬邊的設計，但在無法改變形狀的時候，增加模具種類、增加從其他方向拉開模具的設計也是一種方法。不過由於模具的製作經費高昂，在考量到預算與商品價格的情況下，製品的形狀因此經常受到限制。

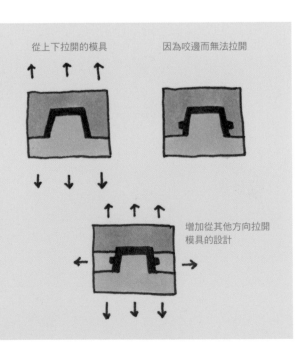

從上下拉開的模具　　　因為咬邊而無法拉開

增加從其他方向拉開模具的設計

加工技術介紹

什麼是加壓成型？

加壓成型常被用來製作沒有咬邊且形狀單純的製品，大量生產且形狀單純的玻璃杯常用這種加工方法。除了玻璃之外，加壓成型也常用來製作塑膠製品與陶製品。

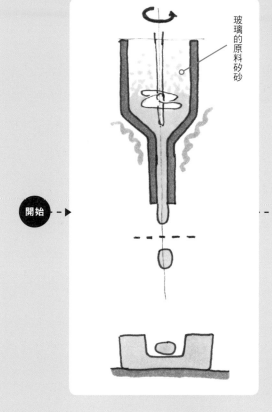

玻璃的原料矽砂

開始 ▶

1 熔解後切斷

將矽砂以高溫熔解並攪拌，熔解後的矽砂會變為黏液狀的玻璃，然後將因重力而落下的黏液狀玻璃取必要的量切斷。

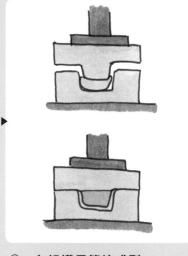

2 合起模具等待成型

合起模具，等待柔軟的玻璃冷卻固定成型。

完成！ ◀

3 開啟模具取出成品

待玻璃定型之後，打開模具以吸盤取出成品。

藉由觀察純鈦馬克杯理解
金屬

製造商：Snow Peak
品名：純鈦馬克杯 300
價格：1,730 日圓　產品壽命：10 年以上
用途：戶外用飲品容器。

這是戶外、登山用的馬克杯。考量到為了要盡量減輕行李的重量，使用了重量輕且堅固的鈦金屬製成。雖然鈦金屬原料入手容易，但處理到能加工的狀態卻很困難，所以在交易市場上是種高價金屬。

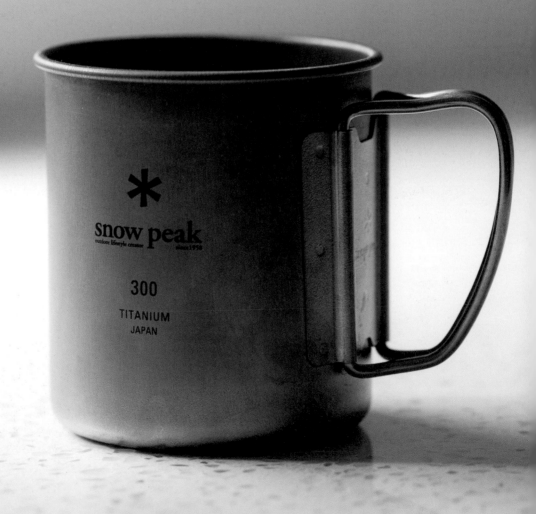

METAL

試著觀察看看吧！

為了不要讓金屬的切斷邊緣向外突出，所以做了向內捲的處理。

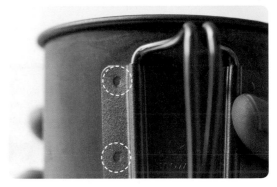

手把以點焊（在一個點上以加熱、加壓熔接）的方式連接於杯身。

接著來比對杯底與杯身的質感。杯底布滿了顆粒，呈現霧面般的質感。

杯身則是布滿了垂直的細條條狀物。

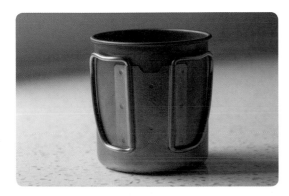

手把為將棒狀的鈦金屬彎曲所製成。推測其形狀為了配合杯身的弧度，而以與杯身有同樣弧度的專用器具固定於杯身。

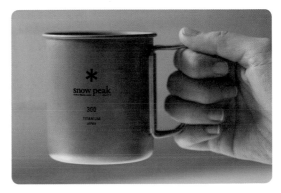

因為手把很細，且佔杯子一定的重量，所以在裝滿飲品的情況下，以單手拿取會覺得有點重。

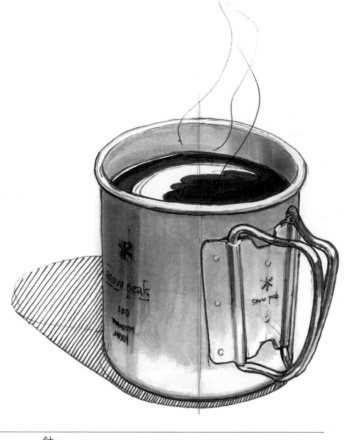

重量輕且耐用！

鈦金屬
是怎樣的材料？

材料名	鈦
耐熱溫度	由於鈦的熔點為 1,668 度，因此能耐高溫。
密度	4.506 g/cm³
其他	最大的特徵為強度雖高，密度卻低。用來製作對強度高且重量輕要求的物品。
價格	雖然鈦於自然中大量存在，但因為從礦石中取出並處理成能加工的狀態很困難，所以價格比鋁或鐵更高。
代表性製品	噴射發動機、傳動軸、建材、自行車、高爾夫球桿、網球拍等。

材料的硬度與模具的硬度

依成品使用原料的不同，製成模具的金屬材料、模具的使用次數也會有所不同。例如成品使用的是塑膠、玻璃等比金屬柔軟的原料，與成品使用的是堅硬的金屬作為原料，這兩者對模具的要求就有所不同。另外，製作飾品的模具，也常常會使用矽膠、橡膠等作為材料。製作模具要考慮到的不只是形狀，「成品的原料」及「模具的材料」也是不可或缺的考量因素。

METAL

什麼是衝壓加工？

衝壓加工是種壓薄、延展金屬使之成型的加工方法。只有像金屬這種有黏度的材料才能使用，純鈦馬克杯大概用的就是這種加工方法。雖然衝壓加工無法做出複雜的形狀，但因為具有不須熔化金屬就能成型的優點，不僅能小量生產以節省成本，也能保有金屬原來的強度。

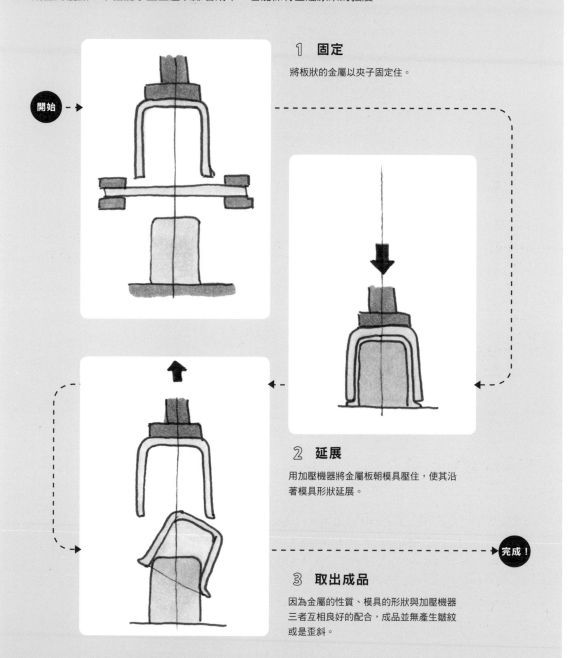

開始

1　固定

將板狀的金屬以夾子固定住。

2　延展

用加壓機器將金屬板朝模具壓住，使其沿著模具形狀延展。

完成！

3　取出成品

因為金屬的性質、模具的形狀與加壓機器三者互相良好的配合，成品並無產生皺紋或是歪斜。

藉由觀察筆筒理解
木材

製造商：非公開
價格：700 日圓左右　產品壽命：10 年以上
用途：置於書桌上，並放入筆還有一些小東西。

以當初蓋廚房時所剩下的木材做成的筆筒。因為是小量生產，所以處理成簡單加工就能完成的形狀。

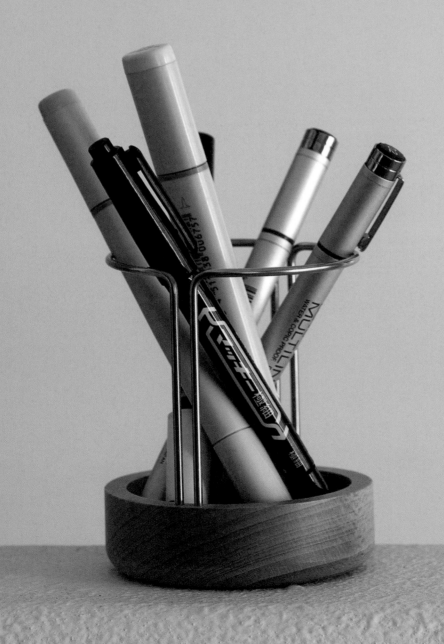

試著觀察看看吧！

木材從下方看呈現正圓。從小量生產角度可以推測，製造時使用了木工車床（一種旋轉木材的機器）。

木材的內側邊角圓潤，是個適合以木工車床處理的形狀。

由於木材底側直接從直線的底部變成曲線R角，所以可以推測在經過木工車床加工後，另外又用了其他工具做了加工。

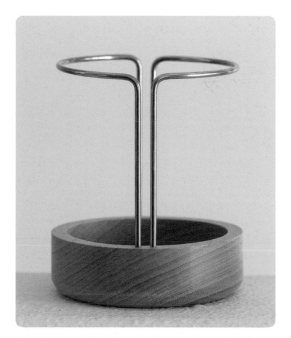

兩個不銹鋼棒被彎成形狀相同且對稱的筆筒部件。這個加工大概只使用了一種工具。

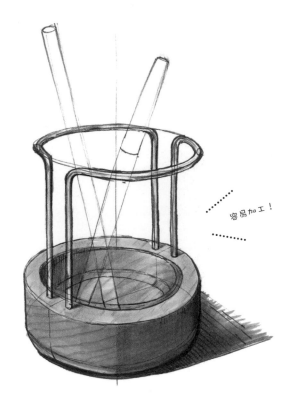

容易加工！

減法加工法與加法加工法

一直以來加工方法大多是減法加工法（subtractive manufacturing），也就是取一塊比最終成品還要大的材料刨削而成。由於這項加工方法受到刨削工具的限制，也就是只能削成工具能接觸之處的形狀，若不是這種形狀，則必須加工複數個材料並組合而成。就算是用熔化原料加入模具的加工方法，由於模具本身大多也是透過減法加工製成，所以成品形狀也會受到減法加工法的限制。

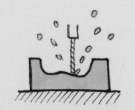

減法加工法：取一大塊的材料，並削去不要的部分而製成。

加法加工法：以 3D 模型為基礎，經由一層層的面加疊而成。

另一方面，由於這數十年來作為加法加工（additive manufacturing）的 3D 列印逐漸普及，現在成品的造型與構造已不受減法加工的侷限而限制。由於能用加法加工製成的形狀，不一定能以減法加工製成，所以必須用 3D 列印製作樣本，是無法用以往的加工方法量產的。

追求獨創性、勇於挑戰
活躍於好萊塢的造形家、角色設計師

由片桐裕司親自授課，
3天短期集訓雕塑研習課程

課程包含「創造角色造形的思維方式」「3次元的觀察法、整體造形等造形基礎課程」，以及由講師示範雕塑的步驟。透過主題講解，學習如何雕塑角色造形。同時，短期集訓研習會中也有「如何建立自信心」「如何克服自己」等精神層面的講座。目前在東京、大阪、名古屋都有開課，並擴展至台灣。由北星圖書重貴邀請來台長課。

【3日雕塑營內容】

課程開始	雕塑示範	製作雕像	好萊塢電影講義作品分析	作品完成！
何謂3次元的觀察法、整體造形基礎課程。	依角色造形詳解每一步驟及示範、此法學員按序進行個別指導。	學員各自製作3期課程的角色造形、此法學員按序進行個別指導。	介紹曾司參與製作的好萊塢真著作品、以及分享製作過程的內幕。	3天集訓製作的作品及研習會學員合影。研習會後舉辦交流茶會。

【雕塑營學員主題課程設計及雕塑作品】

加工技術介紹

什麼是車床加工?

車床加工是一種將材料固定後旋轉,然後削出形狀的一種加工方法,本篇筆筒木頭的部分就是以車床加工製成。材料的挑選上必須比最終成品還大上一圈,才能做接下來的減法加工成型。由於這種加工方法不需要製作模具,所以適合用於小量生產。

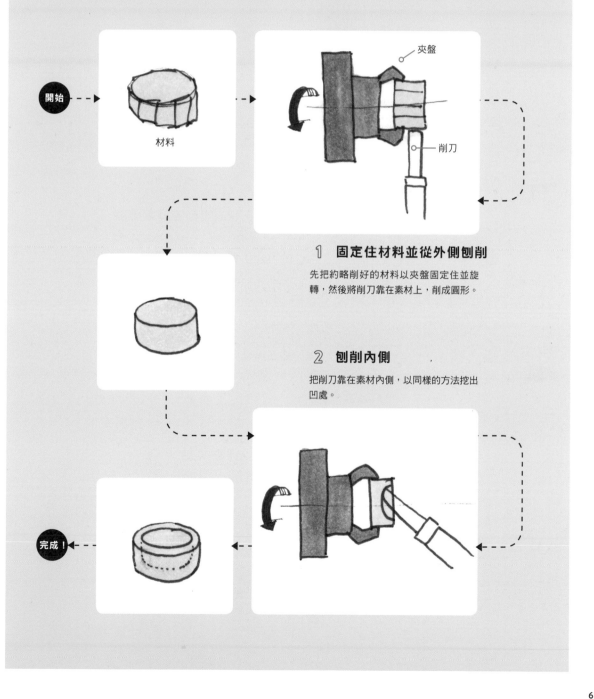

開始

材料

夾盤

削刀

1　固定住材料並從外側刨削

先把約略削好的材料以夾盤固定住並旋轉,然後將削刀靠在素材上,削成圓形。

2　刨削內側

把削刀靠在素材內側,以同樣的方法挖出凹處。

完成!

藉由觀察後背包理解
布料

製造商：Everlane
價格：80 美元
商品壽命：3～10 年
　　　　（依使用頻率與所在環境有所不同）
用途：收納行李、背負搬運行李。

雖然看起來是個很簡單的後背包，但仔細觀察的話可以發現後背包是由許多部件所組成的。只要遇到衣服、寢具等縫合製成的物品，就仔細地觀察它的縫線吧！依照縫合方式的不同，想像製品的強度與縫合順序也是挺有趣的一件事。

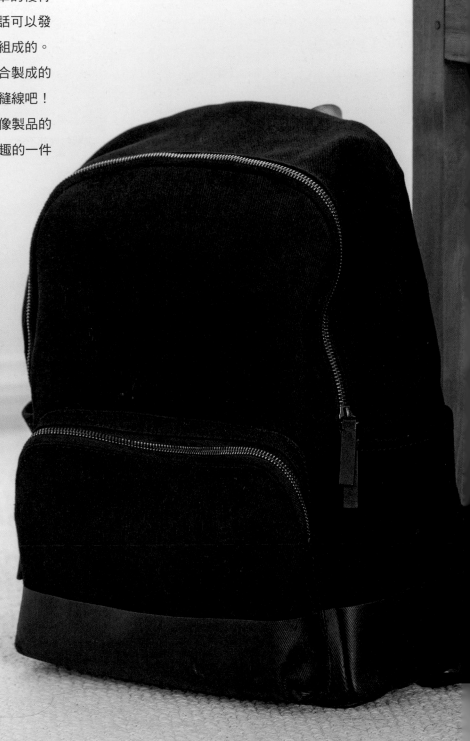

試著觀察看看吧！

觀察拉鍊周圍的縫線可以發現，上半部看起來就像是把布料壓在上面縫合起來，然而下半部卻連縫線都看不到。

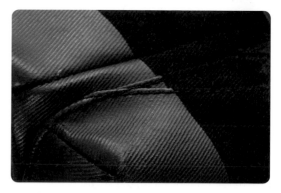

為了讓背包底部不容易弄髒，底部的布料被施以了10次以上的列印加工。從圖中可以看到對同種布料做延展處理的話，質感會發生改變。

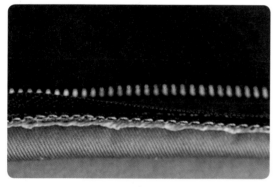

依據布料種類的不同，邊緣切口是否容易脫線的程度也不同，所以處理邊緣切口的方式也會不一樣。有的是用包邊機處理，也有的是黏著劑固定住。

背包外側布料的接縫處從內側看來會是怎樣縫合的呢？為了增加縫合強度，內側以偏壓帶子包住後再做了縫合。

拉鍊的把手為厚實的皮革製成。

背包頂部的把手同樣以厚實的皮革製成。這個背包手握的地方統一使用了同種材料，這點挺有意思的。

棉布（素材）與 斜紋織法（編織方法） 是什麼？

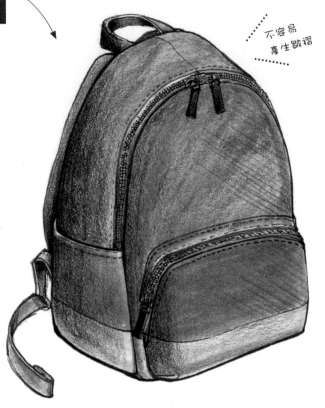

不容易
產生皺褶

棉布是由棉花纖維紡成絲後再編織而成的一種植物性布料，被用來製成生活周遭的各種布製品。

斜紋織法又稱為綾織法，其與平織法的不同之處為平織法是種一直一橫一上一下的織法，但斜紋織法卻是一上三下或二上四下的織法。斜紋織法以牛仔褲為代表，仔細看的話可以發現布料上會有突起的斜線。

切口的保護方法

從布製品的縫線就可以看出，布料的邊緣切口是以怎樣的順序縫合住的。大多數的紡織物（布料）都是以一直一橫的方式交叉紡織而成的，所以邊緣切口直接露出來的話就會直接脫線。由於摩擦是造成脫線的最大因素，所以將切口折三摺折進裡面，或是用包邊機處理，都能防止脫線發生。

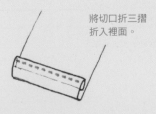

將切口折三摺
折入裡面。

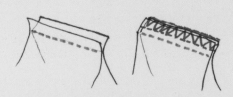

將布料的接縫處以
包邊機處理，或是
用偏壓帶子包住。

什麼是縫紉機的直線縫法？

縫紉機是加工布製品不可或缺的工具。而縫紉機最為常用的縫法為直線縫法，與一般使用一條線一針針的手縫縫法有所不同。

開始 ▶

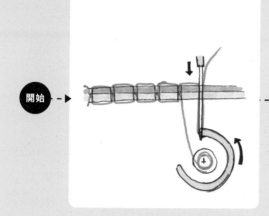

1 上線穿過布料

上線穿過車針後，穿線的車針穿過布料，車針這時在布料的下方。然後捲線器外圍的梭子旋轉，勾住上線，將線往下拉。

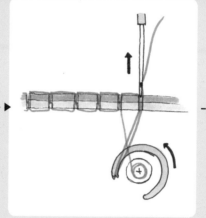

2 梭子旋轉將上線往下拉

梭子把上線勾出一個圈，並旋轉把這圈往捲線器的下方送。

完成！ ◀

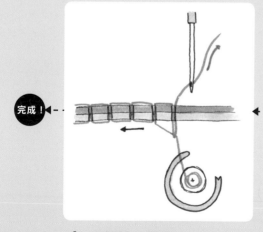

4 下線拉入圈中

梭子旋轉途中上線自然會脫離。上線被往上拉後，下線會因此被上線的圈往上拉，縫線就此完成。

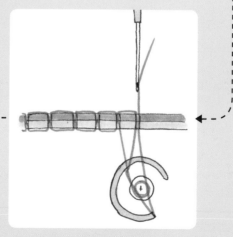

3 上線下線繞在一起

被勾成圈的上線，使捲線器穿入其中，上線下線因而繞在一起。

思考產品的一生

我們身邊的物品從製造、購買、使用、消費，最後腐朽，經歷了各式各樣的過程。如本章所介紹的，與製品製造相關的人員，他們在考量過製品功能、外形、成本、甚至是對環境的負擔後才選出了製品的材料與加工方法。

簡略風鞋子的材料與加工方法

這裡以設計簡略的鞋子為例，試著思考產品的一生吧！
讓我們抽絲剝繭鞋子的材料與加工方法。

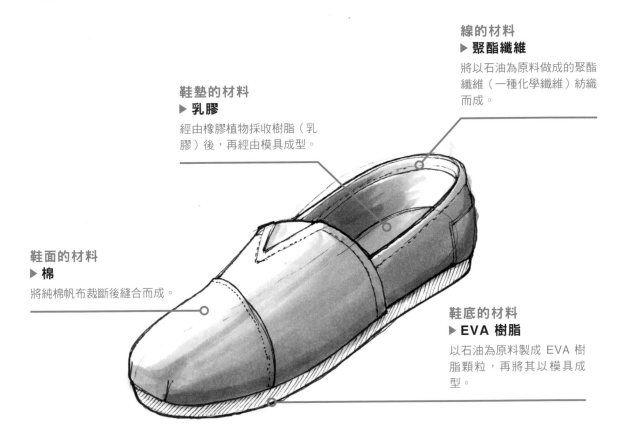

線的材料
▶ 聚酯纖維

將以石油為原料做成的聚酯纖維（一種化學纖維）紡織而成。

鞋墊的材料
▶ 乳膠

經由橡膠植物採收樹脂（乳膠）後，再經由模具成型。

鞋面的材料
▶ 棉

將純棉帆布裁斷後縫合而成。

鞋底的材料
▶ EVA 樹脂

以石油為原料製成 EVA 樹脂顆粒，再將其以模具成型。

從棉布檢視生產到丟棄的過程

這裡將以鞋面所用的材料－棉為焦點，檢視生產到丟棄的過程。仔細檢視這張圖表，可以了解在各個階段能源是如何被使用的。當然，該如何獲得這些能源則依各個企業考量後做出選擇。

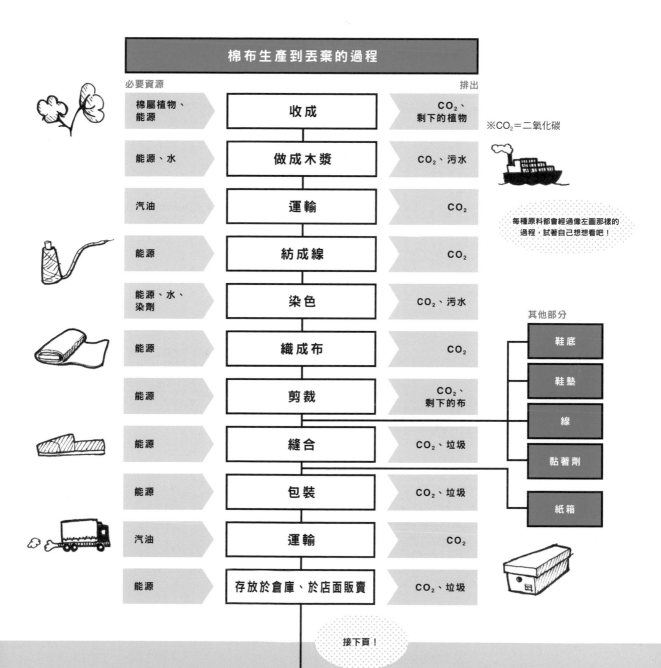

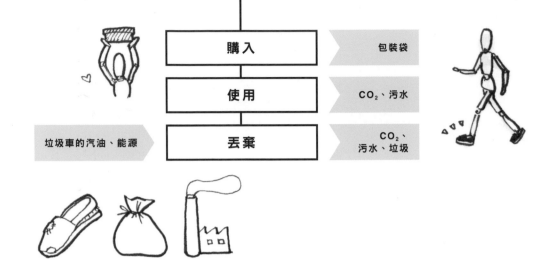

購入 → 包裝袋

使用 → CO₂、污水

垃圾車的汽油、能源 → 丟棄 → CO₂、污水、垃圾

藉由想像愛護地球

商品購入後,其命運就被託付在消費者手中。對於參與商品生產的各個人員來說,若商品能幫助到消費者是再好不過的了,這也是為什麼他們要消耗地球資源也要生產商品的原因。

不買用不到的東西,買來的東西要珍惜地使用,直到不能使用,非得丟棄的那一天。若那一天到來,記得確認過物品的材質後,照著你所住地區的規則丟棄,盡可能的為了地球環境盡一份心力。這就是與物品的相處之道。

觀察素描雖然常以形狀與使用場景作為觀察焦點,但商品設計在我們難以察覺之處也是有考量到環境保護的。在畫素描的同時,請試著想像自己手邊的商品來到我們身邊之前,經歷過怎麼樣的旅程吧!

試著畫畫看觀察素描

Chapter 4

到目前為止，本書介紹了觀察素描的實例、素描的基礎以及材料與製程的觀察法。

接下來請試著觀察自己身邊的物品然後畫出來吧！本章將解說實際在畫觀察素描時

大致上的流程，以及從實例學習觀察素描的技巧。

1 | 從開始到完成的流程

從尋找觀察的題材，到畫出可以給別人看的成品，流程上大致上可以分為四個步驟。

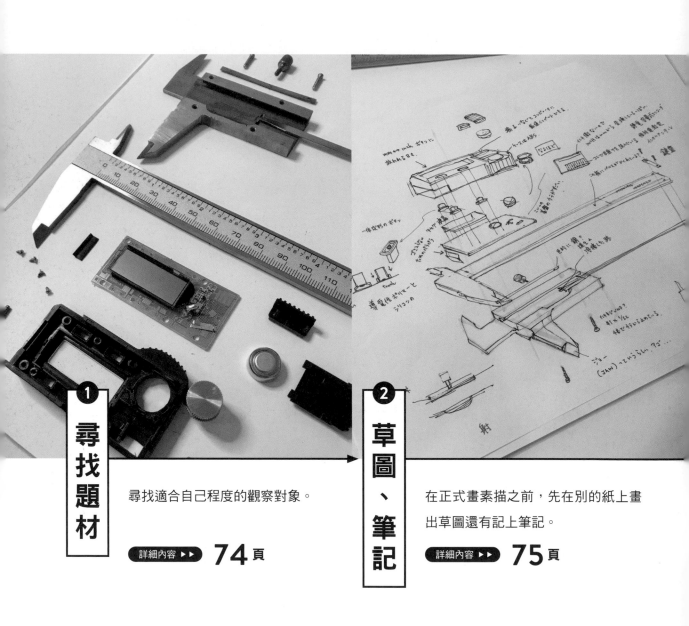

1 尋找題材

尋找適合自己程度的觀察對象。

詳細內容 ▶▶ **74** 頁

2 草圖、筆記

在正式畫素描之前，先在別的紙上畫出草圖還有記上筆記。

詳細內容 ▶▶ **75** 頁

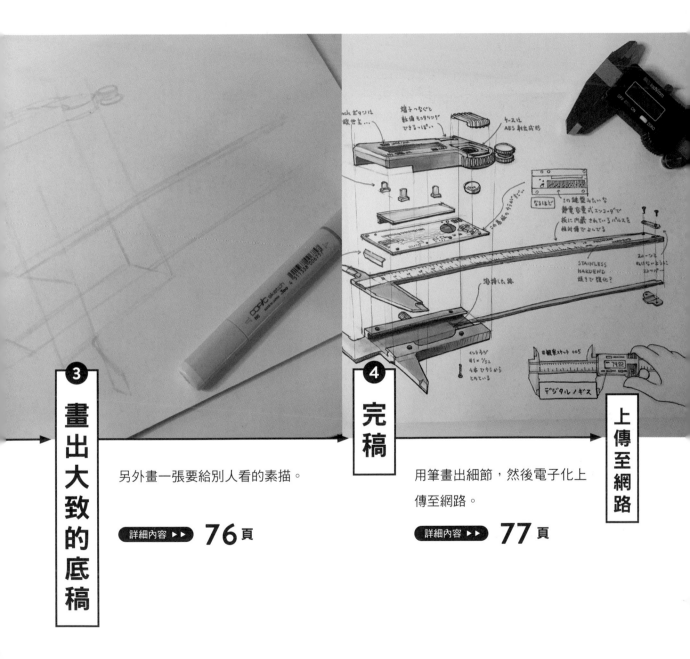

③
畫出大致的底稿

另外畫一張要給別人看的素描。

詳細內容 ▶▶ **76** 頁

④
完稿

用筆畫出細節，然後電子化上傳至網路。

詳細內容 ▶▶ **77** 頁

上傳至網路

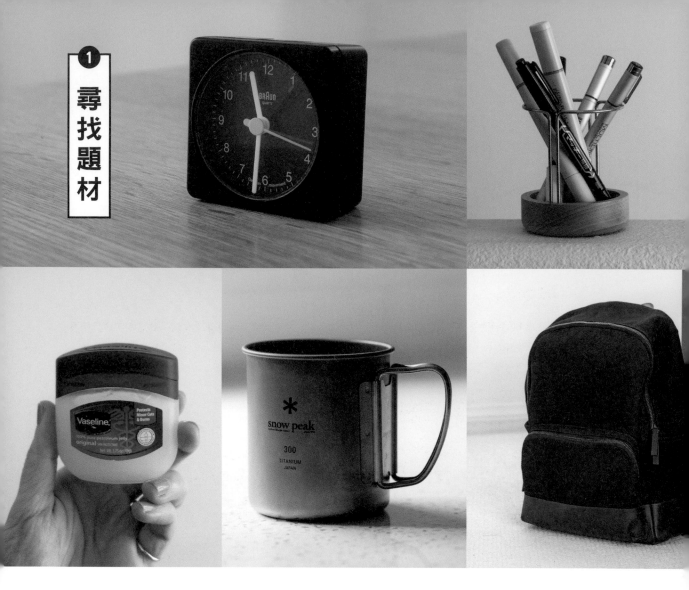

選擇適合自己的題材

由於形狀越複雜會越難畫,所以一開始最好選構造簡單、使用材料較少的物品來畫。在第二章練習的形狀對初學者來說是比較容易畫的形狀,選擇像是以圓柱為代表的旋轉體、四方體、還有球體構成的物體來畫吧!還有,盡量選擇自己手邊有的東西作為題材,若選擇到特定地點才能觀察的題材,要仔細觀察很不容易。若逐漸上手的話,也可以挑戰描繪有機形狀的物品或是將物品拆開,畫出裡面的構造。

就算是簡單的題材也有可觀察之處

就算覺得已經找不出物品還能觀察的地方了,也請再試著找找看,一定還有其他能觀察的地方。觀察是永無止盡的,請盡情地觀察吧!

❷ 草圖、筆記

為了專注觀察所畫的草圖

若想要畫得像，請畫兩次同樣題材，第二次通常會畫得比較好；而且由於畫的草稿不用給別人看，心情會比較輕鬆，反而能集中精神觀察。所以在正式定稿之前，請先用其他張紙畫出草稿吧！

尋找角度

描繪觀察對象的時候，為了讓人更容易看見你想展示的部分，請一邊摸索適合的角度，一邊畫吧！同時也能試試不同的工具，找出適合觀察對象的描繪工具。

做筆記

把觀察到的通通記在筆記上吧！因為是不用公開給人看的草稿，所以就算遇到不會寫的字或是找不到適合的用字遣詞也沒關係，在正式畫的時候再查就好了。另外，上網搜尋觀察對象正確的尺寸還有製作方法，可以使觀察的視點更加寬闊。

畫出約略的排版

思考要如何傳達觀察對象的吸引人、有趣之處並決定排版。在草圖中畫出幾個小框，思考在正式定稿畫的時候，要在紙的哪邊畫哪種素描、哪種說明文字；而且可以多畫幾個，這些約略的排版在正式畫的時候非常有幫助。例如，可以將最想展示給別人看的角度畫大一點、顯眼一點，而在周圍畫出細節的部分以小圖圖解。首先要觀看者看的內容及接下來要看的內容，引導觀看者的視線。

畫出大致的底稿

淺淺地畫出大致的透視

用鉛筆或顏色較淺的筆畫出大致的透視作為底稿。如果像這樣先畫補助線,在素描時就能減少畫歪的機會,過程也會變得更輕鬆。

再看一次實物來畫

在畫底稿時,不要看之前畫的草圖,而是再觀察一次實物來畫。因為如果照著草圖畫,很有可能把草圖畫的與實物不同的地方複製到底稿上。而且再看一次實物來畫,也能當作再一次的練習,因而能畫得更加正確。

※大約畫得這麼淺就可以了

底稿

草圖、筆記
▶**75**頁

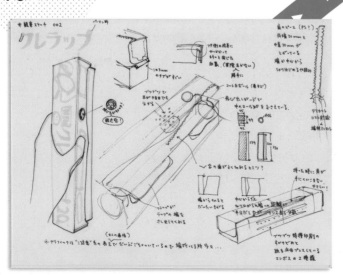

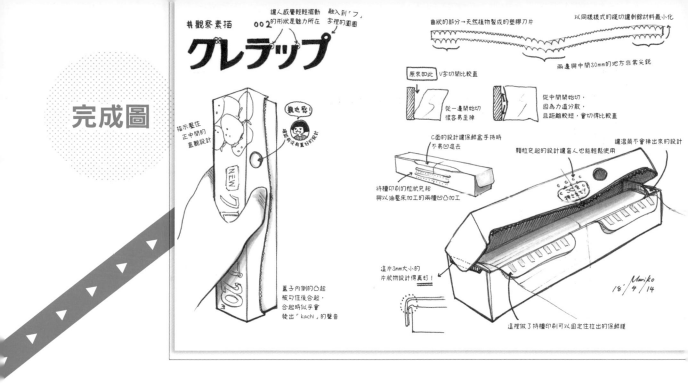

❹ 完稿

直接用原子筆（或任何擦不掉的筆）畫

因為可以參照在底稿階段畫的構圖以及透視，所以在描線時就毫不猶豫地畫吧！這個階段最好還是看著實物來畫。

藉由素描的質感與畫面構圖加強對比

在排版時決定作為主要的、畫得比較大的素描上加上質感，畫出物體的材質還有陰影；而在周圍、比較小的素描上，不加上質感，而是加上細節解說、圖解，作為「說明圖」。用這種方法就能加強畫面的對比。此外，畫「說明圖」時，為了讓人更容易理解，可試著改變圖的角度、將部分放大，或者是畫成斷面圖。另外，加強對比的其他方法，也能試試部分不上色或是改變線的大小。

電子化後上傳到社群網站

若給別人看完成的觀察素描，應該就能有新的發現，所以在完成素描後，用相機或是掃瞄器電子化然後上傳吧！如果會使用修圖軟體的話，可以用軟體去除瑕疵、調整色調讓畫面更完美；完成後，請存成能上傳到社群網站大小的檔案。上傳時，加上「#觀察素描」還有與物品相關的hashtag、描繪時的過程以及補充、新冒出的疑問等，會比較容易獲得大家的回應。

2 | 觀察「觀察素描」

接下來將挑出一些觀察素描的實例，對「觀察題材的角度」以及「表現出題材魅力的具體方法」進行解說。不用從頭讀起，直接從想看的實例開始看吧！

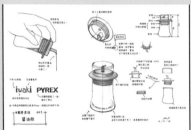

附蓋子的醬油瓶 S
▶▶ 80 頁

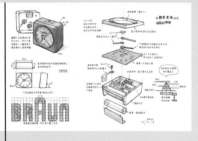

NEW 保鮮膜
▶▶ 82 頁

BC02 鬧鐘
▶▶ 84 頁

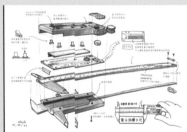

電子游標卡尺
▶▶ 86 頁

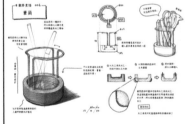

筆筒
▶▶ 88 頁

凡士林®原味潤膚霜
▶▶ 90 頁

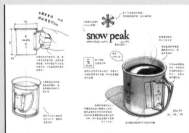

純鈦馬克杯 300
▶▶ 92 頁

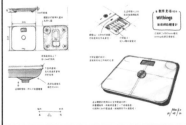

無線網路體重計
▶▶ 94 頁

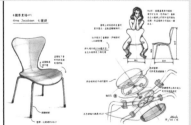

七號椅
▶▶ 96 頁

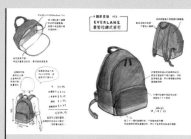

摩登拉鍊式背包

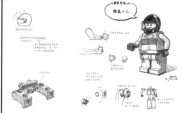

樂高小人

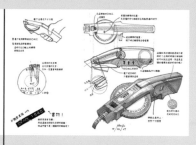

DYMO 1540

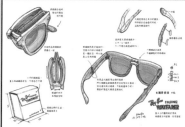

雷朋折疊旅人太陽眼鏡

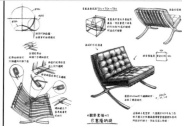

巴塞隆納椅

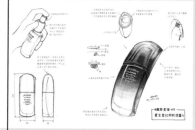

紅妍肌活露 N

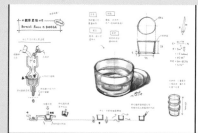

BODEGA

Withings Steel

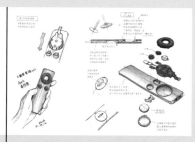

Apple 遙控器

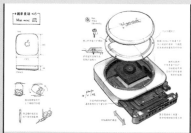

Mac mini

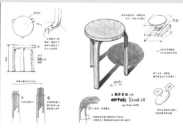

凳子 60

附蓋子的醬油瓶 S（iwaki）

所有的形狀都有
做成這種形狀的理由

在還沒觀察醬油瓶之前，從沒注意到氣孔
周圍的牆壁。思考使用情形，這大概就是
把醬油瓶倒過來倒醬油的時候，醬油不會
從氣孔流出的原因。就算用了十年醬油瓶
還是有很多不知道的地方。

把使用物品時的手一併畫進去

把使用物品時的手一併畫進去，不僅能讓
人了解使用方法，也能更直感地傳達物品
的大小。

注意塑膠硬度的不同

原以為比較硬的注口部分和比較軟的矽膠
部分是多層成型（將不同種類的塑膠合成
一個部件的成型方法），合成一個部件，
但拆開後發現其實是個別的兩個部件。

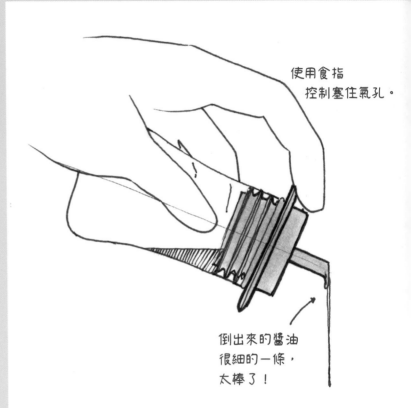

使用食指
控制塞住氣孔。

倒出來的醬油
很細的一條，
太棒了！

只有 i 比較粗　　　字高彎高的

設計很有個性哈哈

字體稍微寬了一點，
增加了對比

✳ 好像這兩個都是比較老的logo，跟現在的有所不同。

第一個觀察素描題材是使用了十年以上的 iwaki 醬油瓶，最喜歡它的地方是，它能倒出細細一條的醬油，適量地加在想加的地方。因為這個醬油瓶形狀與材料都很單純，所以選擇了它作為第一個觀察素描的題材。

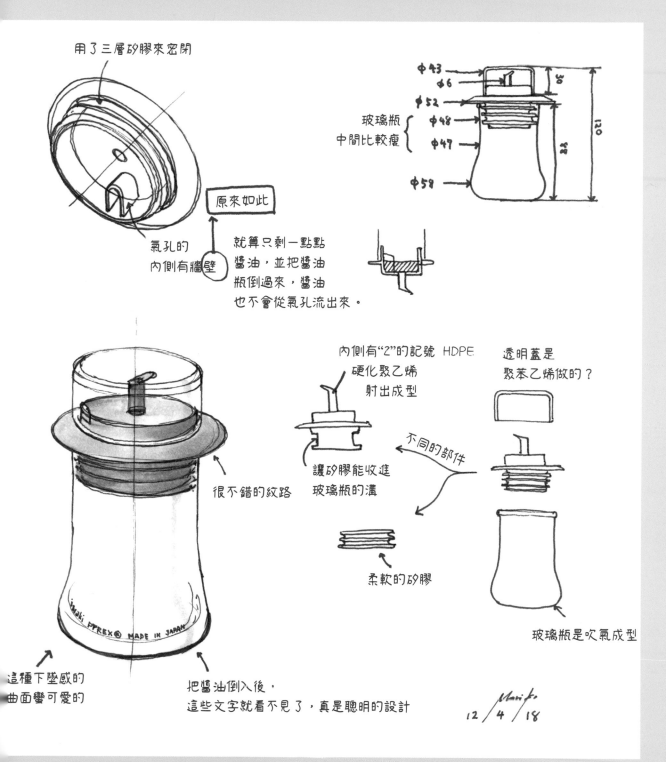

用了三層矽膠來密閉

φ43
φ6
φ52
玻璃瓶
中間比較瘦 { φ48
φ47
φ58
30
78
120

原來如此

氣孔的內側有牆壁

就算只剩一點點醬油，並把醬油瓶倒過來，醬油也不會從氣孔流出來。

內側有"2"的記號 HDPE 硬化聚乙烯 射出成型

透明蓋是聚苯乙烯做的？

不同的部件

讓矽膠能收進玻璃瓶的溝

很不錯的紋路

柔軟的矽膠

玻璃瓶是吹氣成型

iwaki PYREX® MADE IN JAPAN

這種下墜感的曲面彎可愛的

把醬油倒入後，這些文字就看不見了，真是聰明的設計

Mariko
12 / 4 / 18

※好像這兩個都是比較老的 logo，跟現在的有所不同。

NEW 保鮮膜（Kureha）

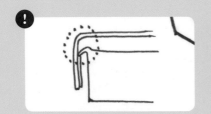

斷面圖讓構造更清楚

這一片只有 3mm 大小片狀物可以防止蓋子自己打開。因為構造用全體圖很難讓人理解，所以改以簡化的斷面圖來表現。

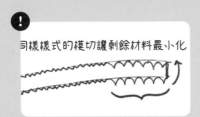

注意重複出現的拼圖樣式

片狀的聚苯乙烯被裁成牙齒形狀的樣式。不會裁到保鮮膜的部分也有重複的樣式，這是因為為了不要讓剩餘的部分露出來的考量。

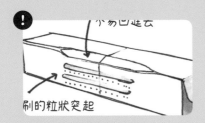

藉由中心線表示 C 面

藉由將通過中心的線畫得較淡的方式，表現面的變化。所謂C面指的是將邊角去掉而形成新的面。C是「倒角」的意思，取自英文單字 Chamfering 的第一個字母。

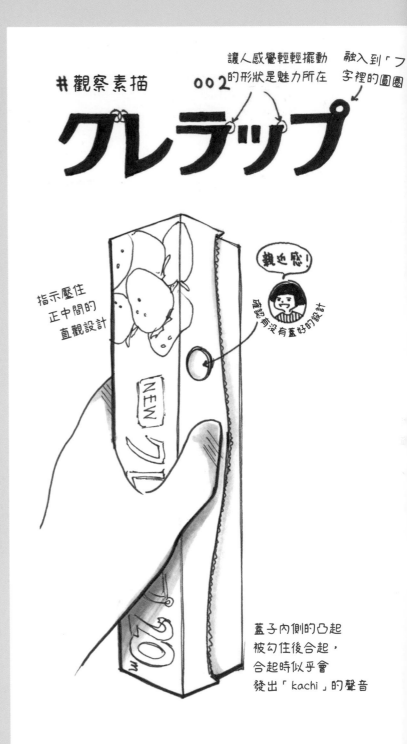

在用過國外難用的保鮮膜之後，

重新體會到日本的保鮮膜真是好用到令人感動的地步。

特別是「NEW 保鮮膜」，製造商每年都會在小地方做改良設計這點真的很棒。

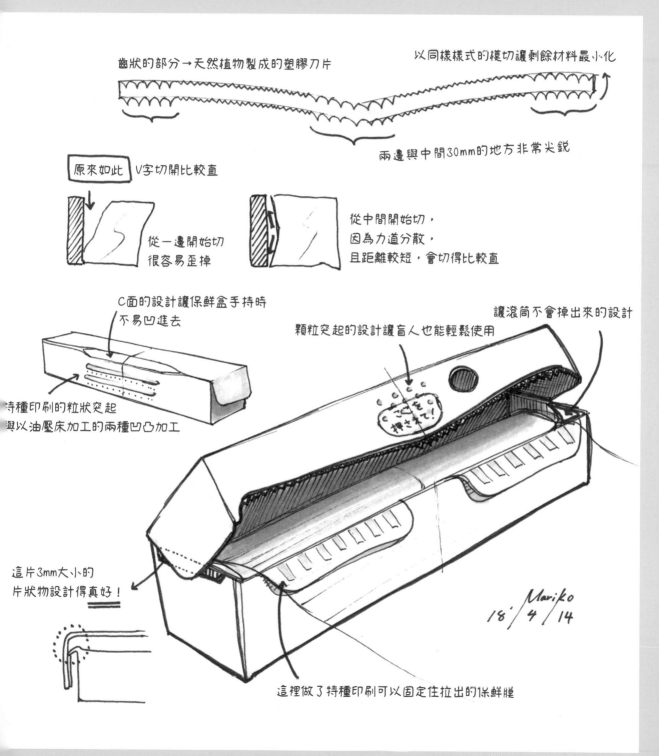

齒狀的部分→天然植物製成的塑膠刀片

以同樣樣式的模切讓剩餘材料最小化

兩邊與中間30mm的地方非常尖銳

原來如此 V字切開比較直

從一邊開始切
很容易歪掉

從中間開始切，
因為力道分散，
且距離較短，會切得比較直

C面的設計讓保鮮盒手持時
不易凹進去

特種印刷的粒狀突起
與以油壓床加工的兩種凹凸加工

顆粒突起的設計讓盲人也能輕鬆使用

讓滾筒不會掉出來的設計

這片3mm大小的
片狀物設計得真好！

18' 4 / 14　Mariko

這裡做了特種印刷可以固定住拉出的保鮮膜

※模切：按事先設計好的模型作成模切刀版，在紙製品上切出形狀。　※凹凸加工：類似浮雕的加工。

BC02 鬧鐘 (BRAUN)

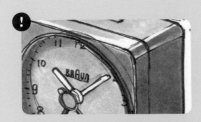

簡化顏色以表現形狀

在畫的時候並不需要照著實物的顏色。由於這個鬧鐘整個是黑色的，如果照著畫的話很難表現出明暗陰影，看起來會沒有立體感，所以在這個觀察素描中故意用比較淺的顏色畫鬧鐘。

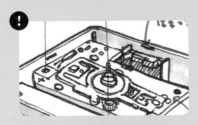

想展示的部件以爆炸圖表示

所謂的「爆炸圖」，指的是將部件以垂直方向排列的圖，看起來就像爆炸一樣，故以之為名。雖然也有不少人以等角圖的方式來畫（長、寬、高各軸之間呈現 120 度的圖），但個人比較喜歡比較有立體感的表現，所以用了透視技法來畫。

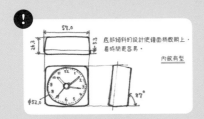

在三視圖旁做觀察的註記

三視圖不僅可以用來標示物體的尺寸，若觀察到了一些有意義的設計，也可以在旁做些註記。

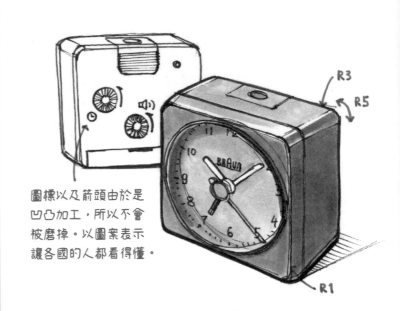

圖標以及箭頭由於是凹凸加工，所以不會被磨掉。以圖案表示讓各國的人都看得懂。

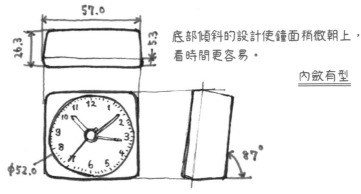

底部傾斜的設計使鐘面稍微朝上，看時間更容易。

內斂有型

只有這排格子特別寬（黃金比例？）

很喜歡這個商標，所以努力畫了出來

BRAUN 的鬧鐘是我第一個畫的分解素描。在犧牲了幾樣東西後，
終於學會了在拆解時要如何小心不弄壞東西。
這個鬧鐘雖然在裝回去的過程中把鬧鈴的那根針裝歪了，但依然不影響使用。

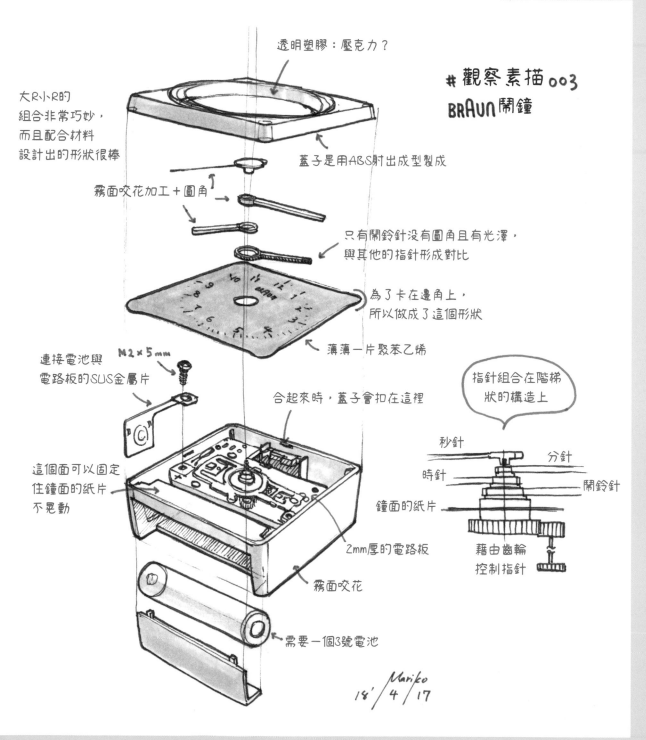

透明塑膠：壓克力？

觀察素描 003
BRAUN 鬧鐘

大R小R的
組合非常巧妙，
而且配合材料
設計出的形狀很棒

蓋子是用ABS射出成型製成

霧面咬花加工＋圓角

只有鬧鈴針沒有圓角且有光澤，
與其他的指針形成對比

為了卡在邊角上，
所以做成了這個形狀

薄薄一片聚苯乙烯

連接電池與
電路板的SUS金屬片

M2×5mm

合起來時，蓋子會扣在這裡

指針組合在階梯
狀的構造上

這個面可以固定
住鐘面的紙片
不晃動

秒針
分針
時針
鬧鈴針
鐘面的紙片

2mm厚的電路板

藉由齒輪
控制指針

霧面咬花

需要一個3號電池

Mariko
18'/4/17

※SUS：不鏽鋼（Steel Use Stainless）。　※R：圓角的曲率。　※咬花：在金屬等表面上蝕刻花紋。

檜垣万里子的觀察素描④

電子游標卡尺

液晶顯示的長度測量工具

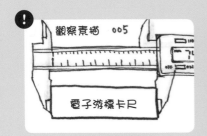

富有玩心的標題設計

運用爆炸圖（垂直方向的分解圖）填滿紙面。由於無法畫出全部面貌與使用情形，所以標題採用了這樣的設計。

有彈性

止住

將可動部件的使用情形比較排列

像定格動畫一樣，將同一個部件並排比較動態變化。為了表現出柔軟的感覺，所以加上了效果音。

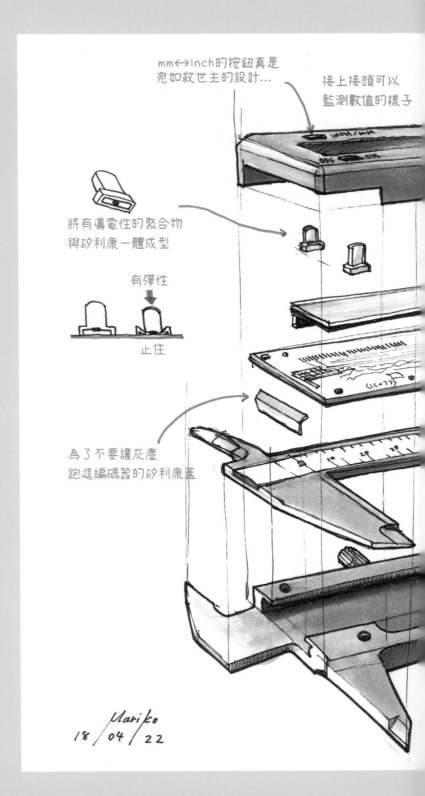

mm↔inch的按鈕真是宛如救世主的設計…

接上接頭可以監測數值的樣子

將有導電性的聚合物與矽利康一體成型

有彈性

止住

為了不要讓灰塵跑進編碼器的矽利康蓋

Mariko
18 / 04 / 22

這是一個附有液晶顯示器的測量工具。以前總覺得用這種尺量長度根本是邪魔歪道的方法，但在搬去美國後，因得救於這把尺的英吋釐米轉換按鈕而放下偏見，沒這把尺根本對一英吋有多長毫無概念。

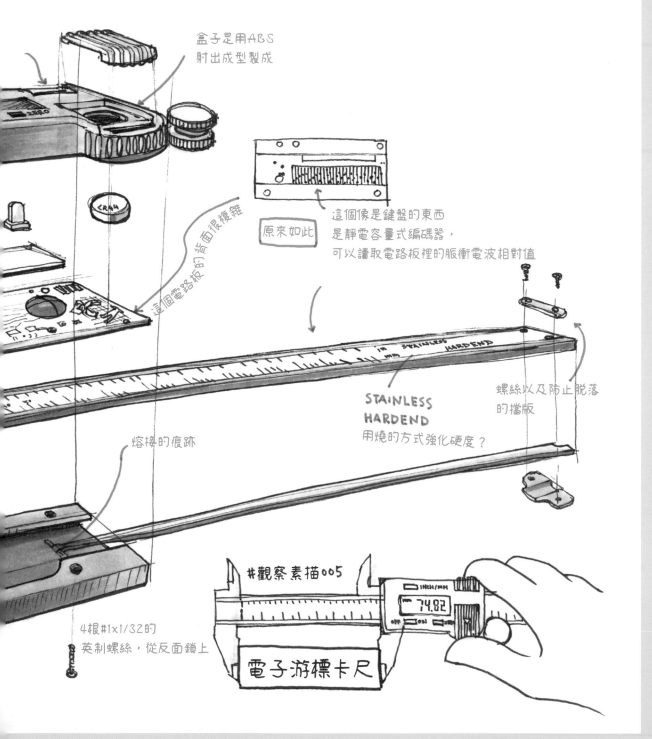

盒子是用ABS
射出成型製成

這個像是鍵盤的東西
是靜電容量式編碼器，
可以讀取電路板裡的脈衝電波相對值

原來如此

這個電路板的背面很複雜

STAINLESS
HARDEND
用燒的方式強化硬度？

螺絲以及防止脫落
的擋版

熔接的痕跡

4根#1x1/32的
英制螺絲，從反面鎖上

#觀察素描005

INCH/MM
74.82
off on

電子游標卡尺

※編碼器：指轉換數值的軟體或裝置。

檜垣万里子的觀察素描⑤
筆筒

淡淡的畫出小道具

為了說明觀察對象用途畫出的小道具（這裡畫的是筆），畫得淡一點不僅能避免喧賓奪主，還能說明使用情形。

用色鉛筆描繪木紋

先用麥克筆大略畫出木紋，再用雙色色鉛筆沿著形狀修飾。

細微的曲率變化

了解橫切面的構造就能了解物品加工時的重點，而且用斷面圖也能讓人更了解曲率的變化。之前在 Twitter 上傳此觀察素描時，就收到了這樣的回覆：「車床加工時，夾盤所造成的痕跡，大概用剞刨機削掉了吧！」。

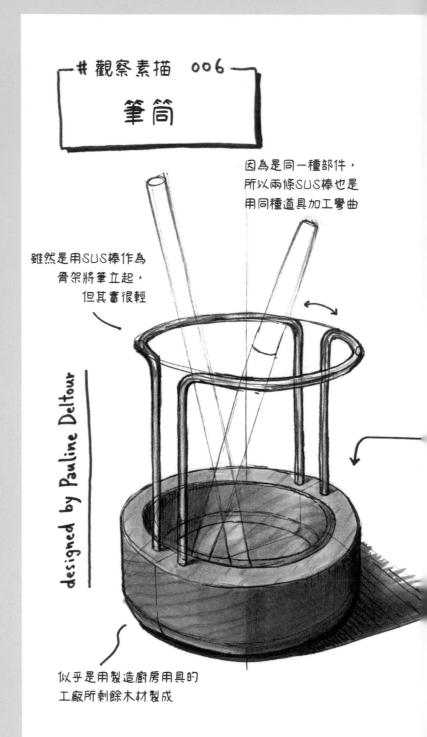

因為是同一種部件，所以兩條SUS棒也是用同種道具加工彎曲

雖然是用SUS棒作為骨架將筆立起，但其實很輕

designed by Pauline Deltour

似乎是用製造廚房用具的工廠所剩餘木材製成

#觀察素描 006
筆筒

這個筆筒是由法國設計師寶琳・戴托（Pauline Deltour）所設計。
因為可以直接看到筆，而且像是橡皮之類的小東西也能輕鬆的從筆筒中取出，
所以非常喜歡。

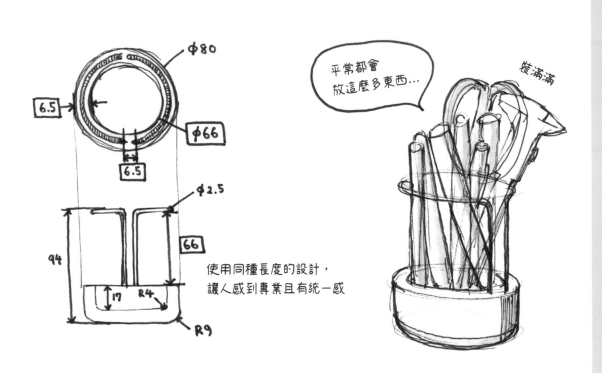

平常都會
放這麼多東西…

裝滿滿

φ80

6.5

φ66

6.5

φ2.5

66

94

17 R4

R9

使用同種長度的設計，
讓人感到專業且有統一感

可以從旁邊取出或是
放進橡皮擦、書籤，
這點很方便！

① 以木工車床加工，
刨削外側以及內側

② 以剖刨機將底部的
尖角磨圓

③ 挖四個洞，
將SUS棒插入

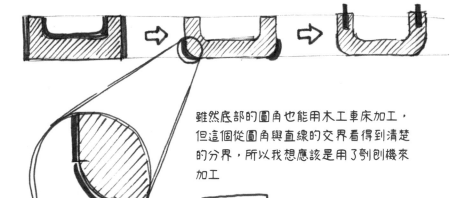

雖然底部的圓角也能用木工車床加工，
但這個從圓角與直線的交界看得到清楚
的分界，所以我想應該是用了剖刨機來
加工

原來如此

木工車床的夾盤痕跡用剖刨機削掉了

Mariko
18 / 4 / 24

※剖刨機：藉由高速旋轉鑽洞的工具。　　※夾盤痕跡：將材料固定在木工車床上所造成的痕跡。
※SUS：指不鏽鋼（Steel Use Stainless）。

凡士林® 原味潤膚霜
（聯合利華）
【凡士林潤膚乳霜】

原來如此

包裝設計也要考慮到產品陳列

包裝設計不僅要考慮到實際使用的情形，也必須要考慮到陳列在店裡的樣子，以及搬運時的效率。多去思考這些情況，也許會有新的發現也說不定。

模具的形狀

加工製品，在因模具合起的地方所造成的突出稱為分模線。雖然覺得從分模線想像射出成型時所用模具的形狀挺有趣的，但如何用素描表現實在是太困難了，令人十分煩惱。在這裡用了不同顏色表示從製品分開模具時的方向。

用漸層表示透明感

至於有透明感的藍色蓋子要怎麼表現，由於只有一支藍色的筆，所以是用這支藍筆一層層，淺淺地疊上去畫出來的。

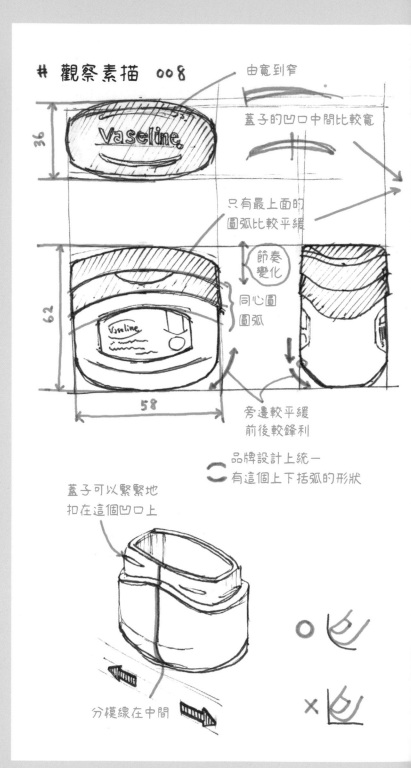

觀察素描 008

由寬到窄

蓋子的凹口中間比較寬

只有最上面的圓弧比較平緩

節奏變化

同心圓圓弧

旁邊較平緩前後較鋒利

品牌設計上統一有這個上下括弧的形狀

蓋子可以緊緊地扣在這個凹口上

分模線在中間

雖然乳液是每天都會用到的日常用品，但在畫了觀察素描後才驚覺，原來不了解的地方有這麼多。特別是蓋子的部分，從分模線想像模具的形狀真是讓人費盡了心思。另外，在試過了各種乳液之後，果然凡士林還是最適合我的。

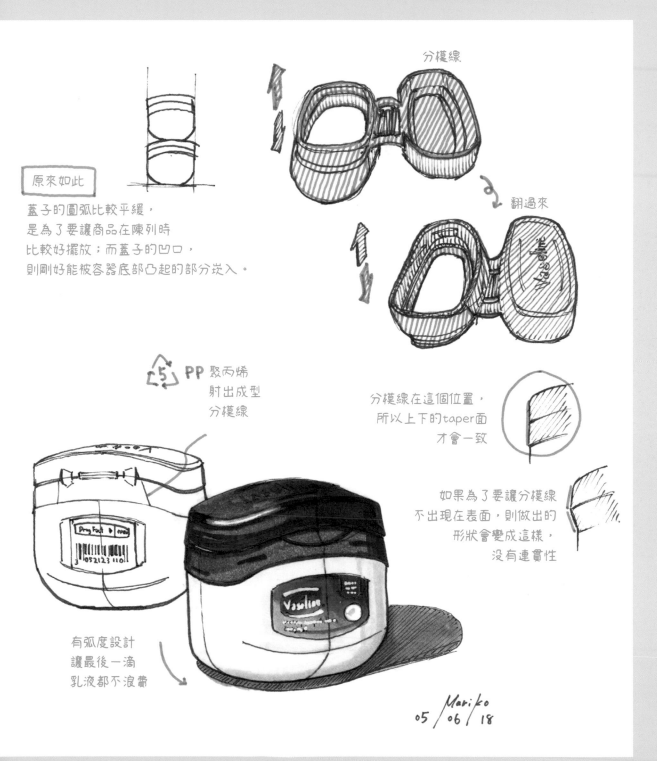

分模線

翻過來

原來如此

蓋子的圓弧比較平緩，
是為了要讓商品在陳列時
比較好擺放；而蓋子的凹口，
則剛好能被容器底部凸起的部分崁入。

♻ 5 PP 聚丙烯
射出成型
分模線

分模線在這個位置，
所以上下的taper面
才會一致

如果為了要讓分模線
不出現在表面，則做出的
形狀會變成這樣，
沒有連貫性

有弧度設計
讓最後一滴
乳液都不浪費

Mariko
05 / 06 / 18

※素描對象為美國的製品，與日本販賣的製品包裝大小有所差異。　※taper：圓錐體的斜面。
※射出成型：請參照 47 頁。

純鈦馬克杯 300（雪諾必克）

【鈦製馬克杯】

鈦不但輕
且強度也夠

觀察材料的特性

「為鈦作為材料不但輕且強度也夠，為什麼加工製品很少呢？」。遇到製品使用不常見的材料做為原料的時候，藉由調查材料的特性，可以發現使用的理由。

使用白色的筆加上高光

在描繪表面會反光、有做鏡面處理的物品時，可以加入銳利的高光。雖然在上色的時候可以用留白表示高光，但以不留白的方式，而是在最後步驟用白色的筆加入高光的話，對比會更加明顯。

用線條表示陰影的漸層

影子越接近物體，輪廓會越清楚，越遠離物體，輪廓會越模糊。將線以漸層的方式描繪的話看起來就會有這種效果。

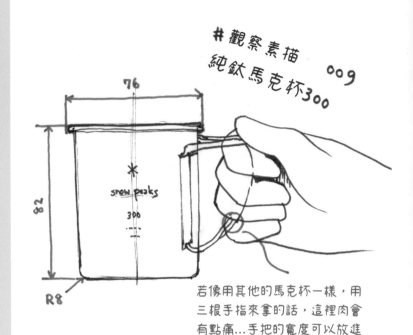

#觀察素描 009
純鈦馬克杯300

snow peaks
300

若像用其他的馬克杯一樣，用三根手指來拿的話，這裡肉會有點痛...手把的寬度可以放進四根手指，以後還是用四根手指拿吧！

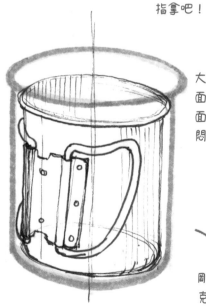

大概是因為沒做表面處理的關係，表面呈現鈦特有的沉悶光澤

剛好可以放入純鈦馬克杯450中，攜帶時很省空間

輕巧是雪諾必克純鈦馬克杯吸引人的地方。就算是一般的飲品，只要用這個馬克杯就能把登山時的疲勞完全消除，
並且美味度增加好幾倍。

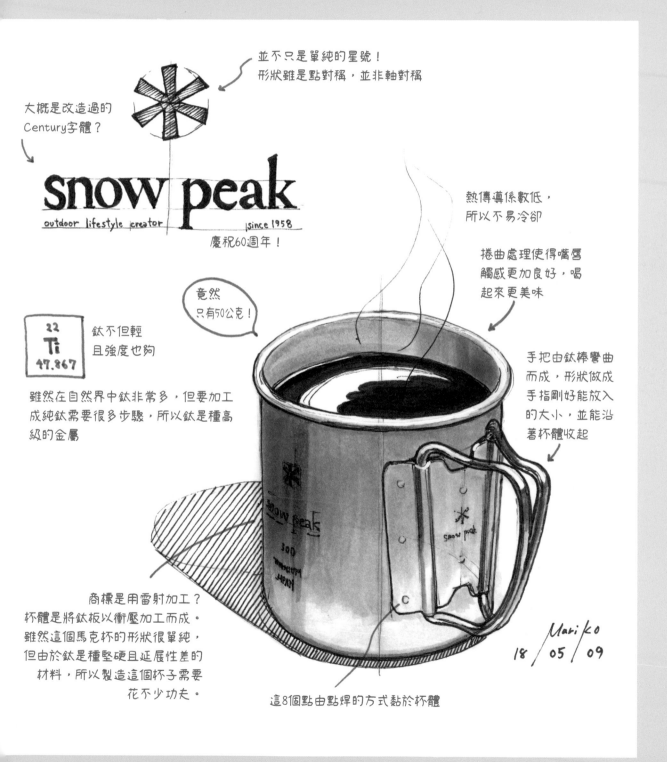

並不只是單純的星號！
形狀雖是點對稱，並非軸對稱

大概是改造過的
Century字體？

snow peak
outdoor lifestyle creator since 1958
慶祝60週年！

熱傳導係數低，
所以不易冷卻

捲曲處理使得嘴唇
觸感更加良好，喝
起來更美味

竟然
只有50公克！

22
Ti
47.867

鈦不但輕
且強度也夠

雖然在自然界中鈦非常多，但要加工
成純鈦需要很多步驟，所以鈦是種高
級的金屬

手把由鈦棒彎曲
而成，形狀做成
手指剛好能放入
的大小，並能沿
著杯體收起

商標是用雷射加工？
杯體是將鈦板以衝壓加工而成。
雖然這個馬克杯的形狀很單純，
但由於鈦是種堅硬且延展性差的
材料，所以製造這個杯子需要
花不少功夫。

Mariko
18 / 05 / 09

這8個點由點焊的方式黏於杯體

※點焊：在一個點上做以加熱、加壓熔接　※衝壓加工：請參照59頁。

無線網路體重計（Withings）

【附網路連線功能的體重體脂計】

發現原來玻璃可以導電

Ω為表示電阻的符號。藉由電阻的大小可以了解體脂率。由於這個體重計在人體接觸到的地方並沒有任何金屬製的零件，所以一直對於這個體重計怎麼量體脂的非常困惑。這次趁著素描的機會，把萬能表接在玻璃上，才發現到原來玻璃表面有微電流通過。

藉由傳統方式表現玻璃質感

傳統上，玻璃質感會用傾斜的高光來表示。雖然實物並不會產生這樣的高光，但為了讓人容易聯想到玻璃，所以用了這種方式表現。

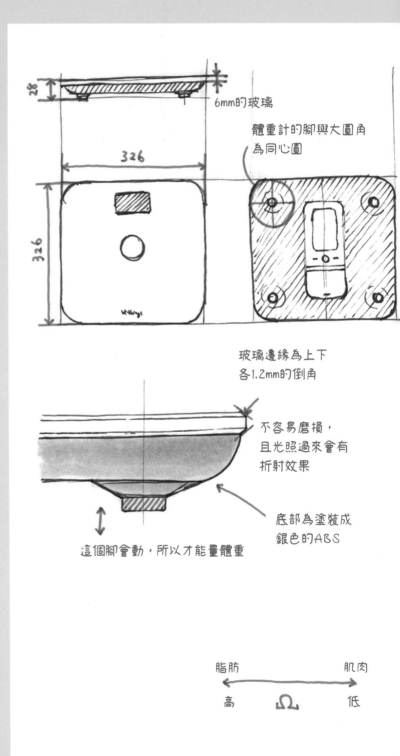

這大概是我家第一個 IoT（附網路連線功能的製品）產品。
它已經在我家幫我家人測量、紀錄體重六年了。

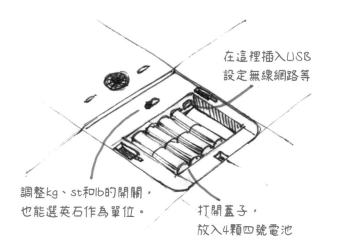

在這裡插入USB
設定無線網路等

調整kg、st和lb的開關，
也能選英石作為單位。

打開蓋子，
放入4顆四號電池

#觀察素描010
Withings
無線網路體重計

已經用了6年的Nokia變成
Withings後會怎麼樣呢…

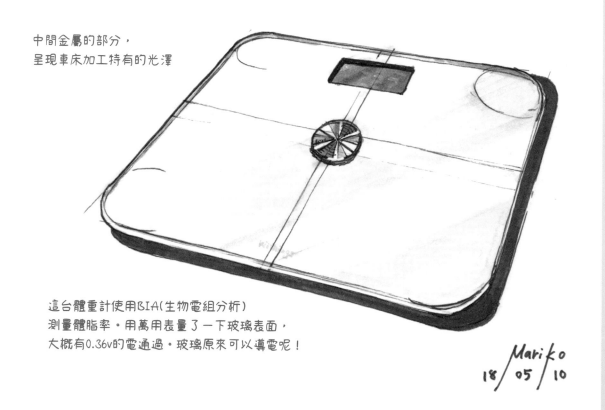

中間金屬的部分，
呈現車床加工特有的光澤

這台體重計使用BIA(生物電組分析)
測量體脂率。用萬用表量了一下玻璃表面，
大概有0.36v的電通過。玻璃原來可以導電呢！

Mariko
18/05/10

※本產品已結束販賣，現在同公司正在開發「Body」、「Body+」、「Body Cardio」三樣新體重計。

檜垣万里子的觀察素描⑨

七號椅（Fritz Hansen）

【餐桌用椅】

用輪廓與陰影表現複雜的面

因為用了輪廓與陰影表現有機形狀的關
係，此白色椅子顏色畫得比實際還要深。
為了讓白更加醒目，在背面上了色。

1963年，普羅富莫
事件女主角，克莉
坐在七號椅上的照
流傳，而這張椅子
成名。

在使用方式中融入歷史

若在用來表示尺寸的圖中加入使用方式，
畫面會更顯得有趣。這張圖融入了關於七
號椅的歷史八卦。

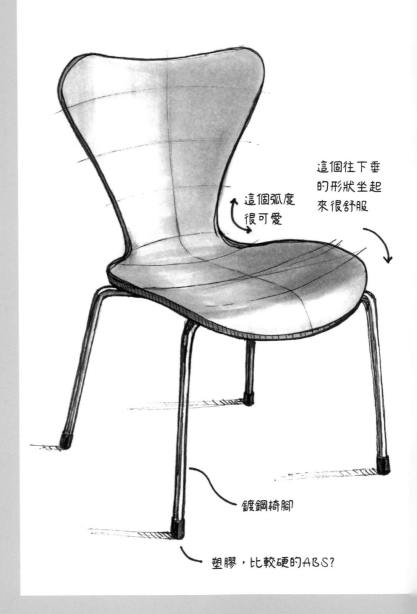

#觀察素描o11

Arne Jacobsen 七號椅

這個往下垂
的形狀坐起
來很舒服

這個弧度
很可愛

鍍鋼椅腳

塑膠，比較硬的ABS?

餐桌用椅「七號椅」，為丹麥設計師 Arne Jacobsen 代表作。
由於並不能實際拆解這張椅子，所以以下將部件以垂直方向排列的「爆炸圖」之
一部分為想像。

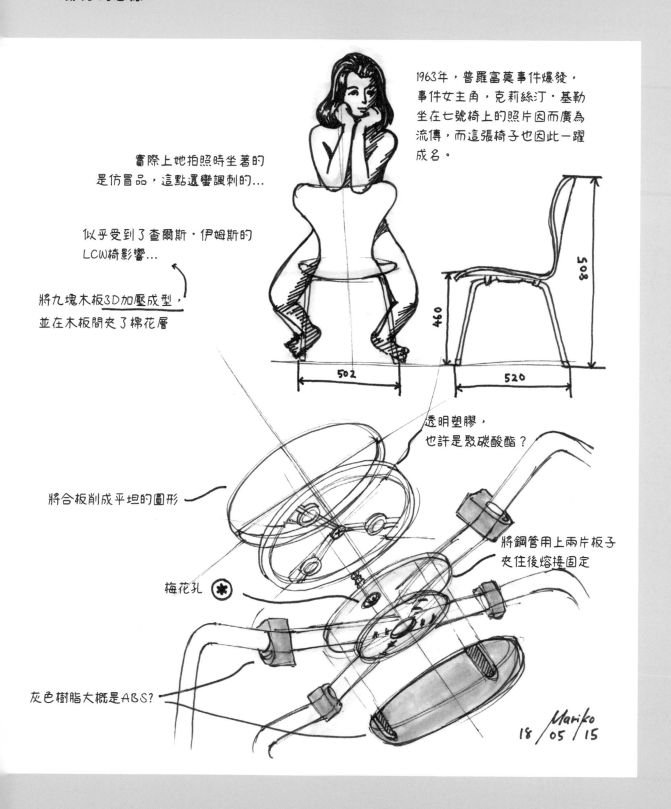

1963年，普羅富莫事件爆發，
事件女主角，克莉絲汀‧基勒
坐在七號椅上的照片因而廣為
流傳，而這張椅子也因此一躍
成名。

實際上她拍照時坐著的
是仿冒品，這點還蠻諷刺的…

似乎受到了查爾斯‧伊姆斯的
LCW椅影響…

將九塊木板3D加壓成型，
並在木板間夾了棉花層

508

460

502

520

透明塑膠，
也許是聚碳酸酯？

將合板削成平坦的圓形

將鋼管用上兩片板子
夾住後熔接固定

梅花孔 ✳

灰色樹脂大概是ABS？

Mariko
18/05/15

97

檜垣万里子的觀察素描 ⑩
摩登拉鍊式背包（EVERLANE）
【布製後背包】

畫自己的時候可以參考照片

因為很不會畫人物，所以常常使用相機的計時功能，自己擺動作拍下參考。另外，看著照片畫會比看著實物畫輕鬆好幾倍，請一定要試試看。

展示內部所用的技巧

為了展示背包內部，用了稍微誇張的三點透視圖法畫這個背包。

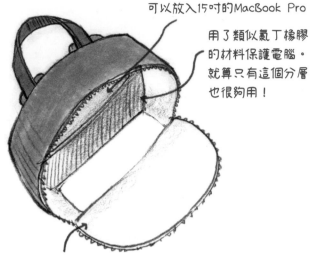

可以放入15吋的MacBook Pro

用了類似氯丁橡膠的材料保護電腦。就算只有這個分層也很夠用！

背包容易打開，而且內裏是淺灰色，要找東西很容易

這個背包能裝我去上海出差兩天的所有行李，容量很大

就算是身高只有156公分的我，背起來也不會太大

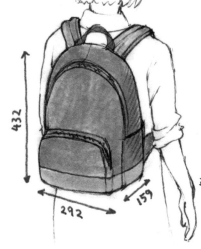

布	$9.79
金屬配件	$8.62
人事費用	$9.18
關稅	$1.75
運輸費用	$4.85
+)	$34.19

依官方公開的資料，這個背包成本34.19美元，但卻賣80美元！

EVERLANE 是一個製造過程透明、成本公開的品牌。
這個背包的大小拿來每天攜帶電腦剛剛好,是我的愛用品。

#觀察素描 012
EVERLANE
摩登拉鍊式背包

背部與電腦之間厚厚的緩衝墊

寬且柔軟的背帶,
不會陷入肩膀

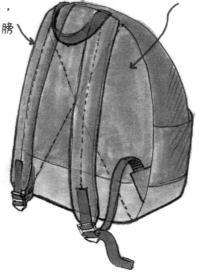

材質使用防潑水的純棉斜紋布,
使背包看起來不會太隨性,但卻
容易積灰塵,所以要頻繁地用除
塵滾輪清理

外層的拉鍊也很容易拉開,
裡面放了不少東西

Mariko
18 / 05 / 23

做了十一層的絲網印刷,不怕被地板弄髒;
而且使用的是低摩擦材料,所以不容易對衣服造成傷害

※棉布與斜紋織法:請參照 66 頁。

檜垣万里子的觀察素描 ⑪

樂高小人（樂高）

【樂高製小人】

藉由比較發現新觀點

若把手腕的角度、手的弧度，與身邊的物品做比較的話，就會發現那樣物品為什麼做成那種形狀的理由。

能拆與不能拆的零件

樂高小人雖然在玩法上是拆開後再重新組裝，但也有些拆不開的地方（也就是出廠當初就做成卡死的地方）。要分解這個樂高小人，恐怕不弄壞是不可能的。

擋板形狀做的很好

透明零件的材料是聚碳酸酯（其他是ABS）

由於聚碳酸酯很容易因為摩擦熔接黏在一起，所以似乎禁止用機器組裝

卡死的地方

這是過了三十年以上，在全世界人氣依然不減的樂高小人。
雖然乍看之下小人的身體似乎像機器人一樣，
但觀察後就能發現，在手腕等地方都有接近人類的有趣設計。

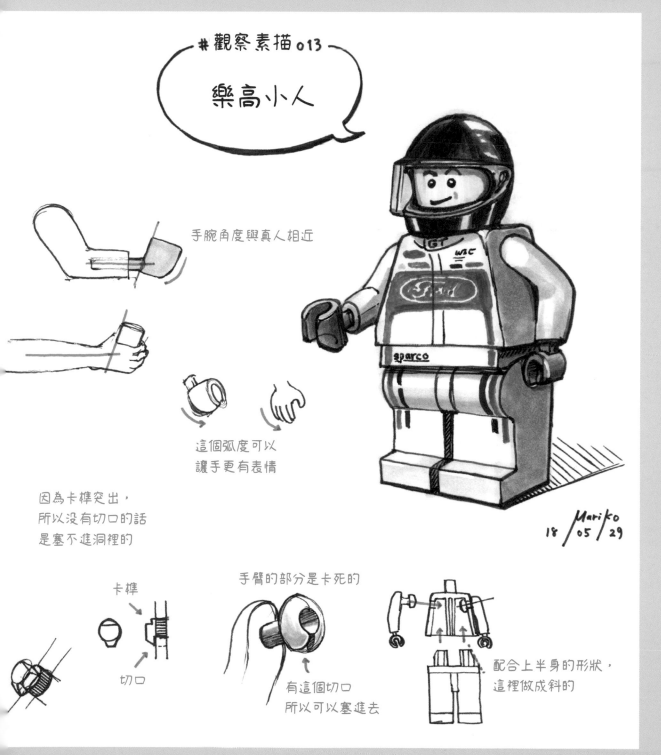

觀察素描 013

樂高小人

手腕角度與真人相近

這個弧度可以
讓手更有表情

因為卡榫突出，
所以沒有切口的話
是塞不進洞裡的

Mariko
18 / 05 / 29

卡榫

切口

手臂的部分是卡死的

有這個切口
所以可以塞進去

配合上半身的形狀，
這裡做成斜的

※卡死：組裝完成後無法拆開的情況。

檜垣万里子的觀察素描 ⑫

DYMO 1540（SANFORD）

【在膠帶上刻字的打標機】

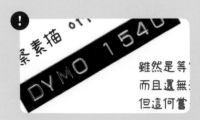

貼上實物

把實物貼在紙上，作為標題。由於是有光澤的膠帶，本以為掃描的效果會不好，沒想到效果超出預期，幾乎是忠實呈現膠帶原本的樣子。

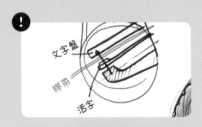

文字盤
膠帶
活字

把因太小而難畫的地方放大

因為 DYMO 的構造很複雜，所以用了兩種顏色的筆來畫。另外，太小的地方與其努力畫小，倒不如就直接放大來畫吧！

謎樣的四角形凹槽

在畫這張素描的時候，一直不了解這個凹槽是做什麼用的，直到把素描上傳 Twitter 後，才有人告訴我這個打標機還附有送帶調節器的版本。

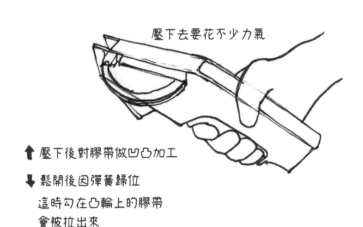

壓下去要花不少力氣

⬆ 壓下後對膠帶做凹凸加工

⬇ 鬆開後因彈簧歸位
這時勾在凸輪上的膠帶
會被拉出來

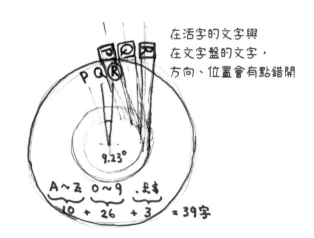

在活字的文字與
在文字盤的文字，
方向、位置會有點錯開

9.23°

A～Z　0～9　.﹩﹩
10 ＋ 26 ＋ 3 ＝39字

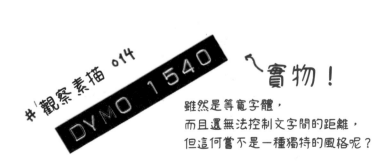

觀察素描 014
DYMO 1540

實物！

雖然是等寬字體，
而且還無法控制文字間的距離，
但這何嘗不是一種獨特的風格呢？

平常使用的打標機就是這台構造經典的「DYMO」，
擁有將乙烯基製的膠帶凹凸加工的功能。
打在膠帶上的字雖然形狀有點不完美，但這就是我喜歡的地方。

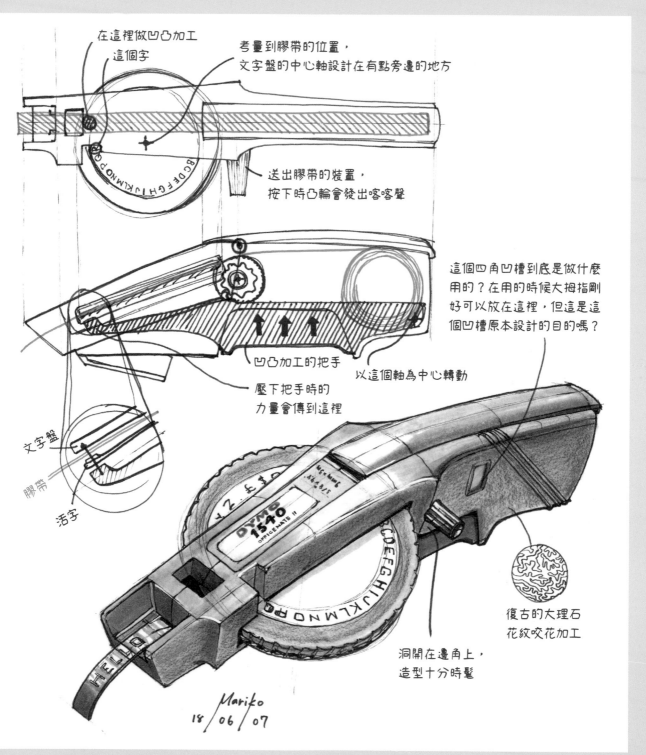

在這裡做凹凸加工
這個字

考量到膠帶的位置，
文字盤的中心軸設計在有點旁邊的地方

送出膠帶的裝置，
按下時凸輪會發出喀喀聲

這個四角凹槽到底是做什麼
用的？在用的時候大拇指剛
好可以放在這裡，但這是這
個凹槽原本設計的目的嗎？

凹凸加工的把手

以這個軸為中心轉動

壓下把手時的
力量會傳到這裡

文字盤

膠帶

活字

復古的大理石
花紋咬花加工

洞開在邊角上，
造型十分時髦

Mariko
18 / 06 / 07

※咬花加工：在金屬等表面蝕刻花紋。　※此產品現在並無在日本販賣。

雷朋折疊旅人太陽眼鏡
（羅薩奧蒂卡集團）
【折疊式太陽眼鏡】

連接輪廓線描繪形狀

就算是很難描繪的形狀，只要透過連起斷
面圖的輪廓線來表現，看起來就會有那麼
一回事。

畫出厚度就能理解構造

雖然這副眼鏡在折疊時乍看之下構造很複
雜，但其實只要能把鏡架的厚度畫出來，
看起來就能自然許多。

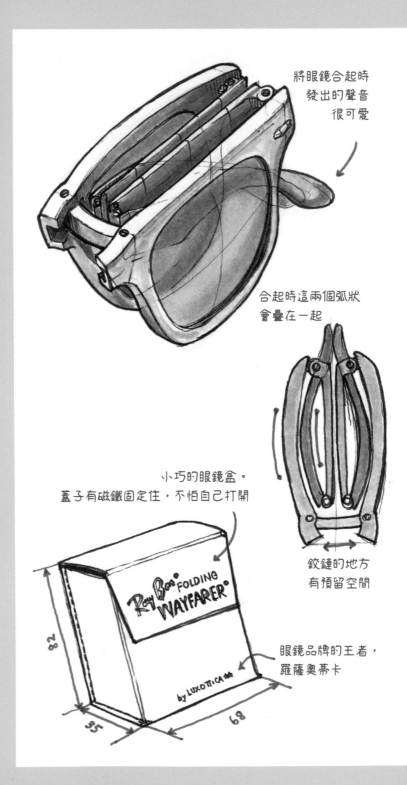

將眼鏡合起時
發出的聲音
很可愛

合起時這兩個弧狀
會疊在一起

小巧的眼鏡盒。
蓋子有磁鐵固定住，不怕自己打開

鉸鏈的地方
有預留空間

眼鏡品牌的王者，
羅薩奧蒂卡

這張觀察素描畫了折疊式的雷朋太陽眼鏡。
這副眼鏡放在包包中不佔空間，而且鏡架是尼龍製的，
非常的輕，是我的愛用品。

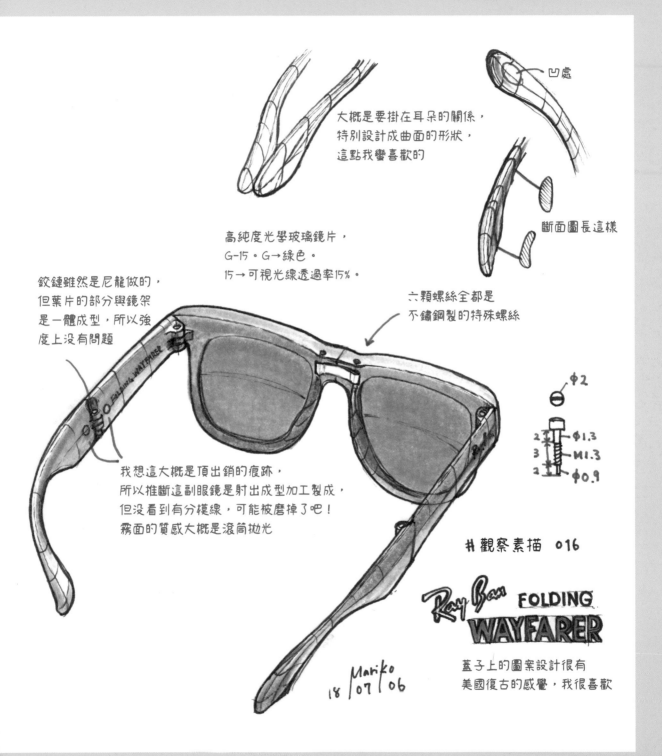

凹處

大概是要掛在耳朵的關係，
特別設計成曲面的形狀，
這點我蠻喜歡的

斷面圖長這樣

高純度光學玻璃鏡片，
G-15。G→綠色。
15→可視光線透過率15%。

鉸鏈雖然是尼龍做的，
但葉片的部分與鏡架
是一體成型，所以強
度上沒有問題

六顆螺絲全都是
不鏽鋼製的特殊螺絲

φ2

2 → φ1.3
3 → M1.3
2 → φ0.9

我想這大概是頂出銷的痕跡，
所以推斷這副眼鏡是射出成型加工製成，
但沒看到有分模線，可能被磨掉了吧！
霧面的質感大概是滾筒拋光

#觀察素描 016

Ray Ban FOLDING
WAYFARER

蓋子上的圖案設計很有
美國復古的感覺，我很喜歡

Mariko
18/07/06

※滾筒拋光：在容器內放入研磨劑和製品等，然後藉由旋轉或振動容器研磨的一種加工方法。

檜垣万里子的觀察素描 14

巴塞隆納椅 (諾爾)

【為了巴塞隆納萬國博覽會所設計的椅子】

觀察數字間的關係

密斯嚴謹的性格展現在許多設計的尺寸比例上。看到這組數字時就想說，也許是黃金比例吧！沒想到實際查過後還真的是。
※黃金比例（近似值）為 1:1.618。

竟然能剛好放入正方體裡

這張椅子看起來似乎是有一邊較長，但在實際測量後發現，長寬高竟然符合最小邊框正方體。在畫這張觀察素描中的其他椅子時，也是先畫出正方體後再慢慢填入細節。

以色鉛筆表現皮革的光澤

長久使用的皮革光澤會增加，光澤也會變得複雜。在畫這張素描時，只用了一支黑色色鉛筆，並且不時提醒自己上色時濃淡表現要清楚。

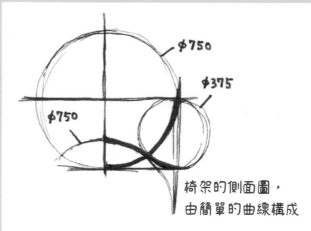

椅架的側面圖，由簡單的曲線構成

各個皮帶由兩個十字螺絲固定

皮帶由椅背的外側纏向內側下面

椅面的皮帶則是由上到外纏繞

椅背椅面皮帶交互纏繞

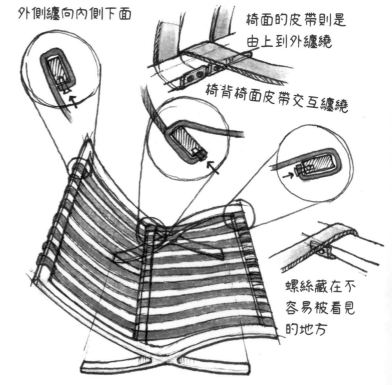

螺絲藏在不容易被看見的地方

德國建築師密斯‧凡德羅，為了 1929 年的巴塞隆納萬國博覽會設計了巴塞隆納德國館，而巴塞隆納椅也在那時一起被設計。我在母校的圖書館畫了這張觀察素描。

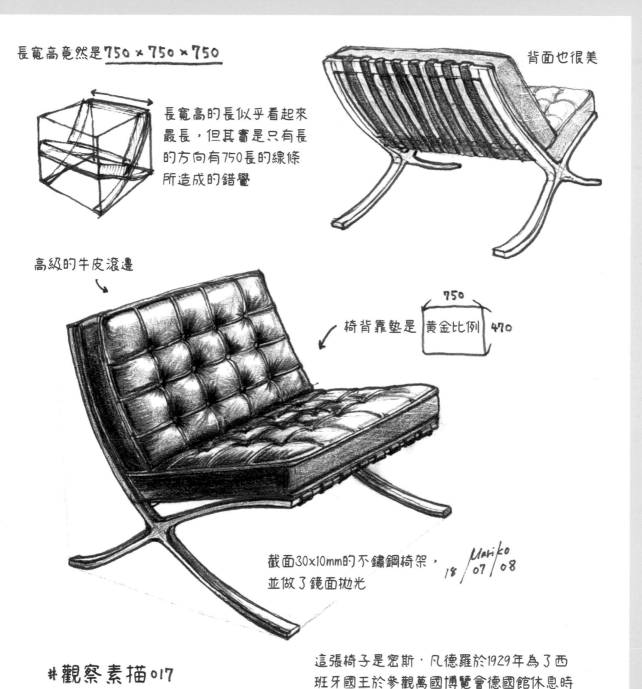

長寬高竟然是 750 × 750 × 750

長寬高的長似乎看起來最長，但其實是只有長的方向有750長的線條所造成的錯覺

背面也很美

高級的牛皮滾邊

椅背靠墊是 黃金比例

750
470

截面30x10mm的不鏽鋼椅架，並做了鏡面拋光

Mariko
18 / 07 / 08

#觀察素描017
巴塞隆納椅

這張椅子是密斯‧凡德羅於1929年為了西班牙國王於參觀萬國博覽會德國館休息時所設計的椅子，但並沒派上用場。

※素描所標記的尺寸與現在販賣的商品有所差異。現在販賣的商品尺寸為長 750x 寬 770x 高 770。

紅妍肌活露 N（資生堂）

【護膚用品】

漸層與鏡面

透明漸層與鏡面加工，不僅是加工方法複
雜，要用素描表現也很困難。在這張素描
中，因為想試著挑戰畫出此產品的質感，
所以用了麥克筆、白色色鉛筆以及白墨水
的筆來畫。

圖解加工方法

在這個容器曲面上印刷的銀色文字，其加
工方法稱為「熱壓印」，是一種將銀箔貼
在物品表面的加工方法。此外，為了將文
字完美的印刷在曲面上，在印刷時還轉動
了容器。

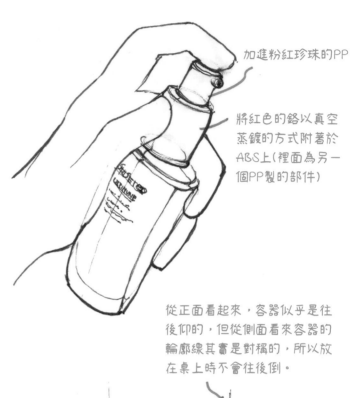

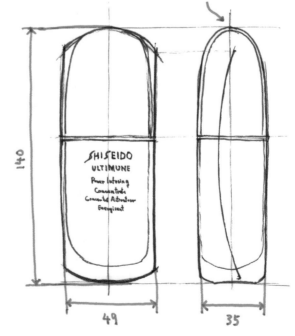

因為這罐紅妍肌活露 N 的包裝設計實在是太有趣了，
反而沒注意到這項產品的使用效果，
使得這篇觀察素描成為了另類的美妝用品心得。

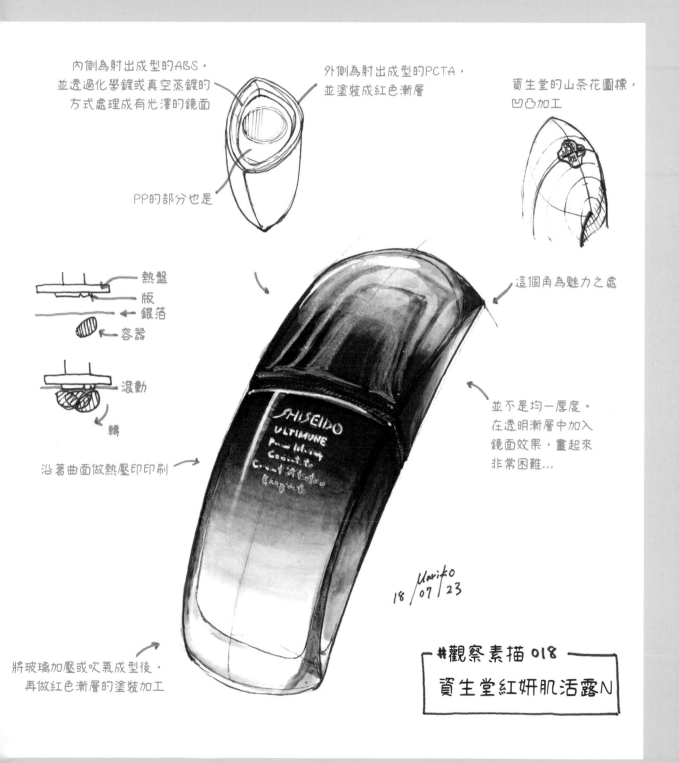

內側為射出成型的ABS，
並透過化學鍍或真空蒸鍍的
方式處理成有光澤的鏡面

外側為射出成型的PCTA，
並塗裝成紅色漸層

資生堂的山茶花圖標，
凹凸加工

PP的部分也是

熱盤
版
← 銀箔
容器

滾動

轉

沿著曲面做熱壓印印刷

這個角為魅力之處

並不是均一厚度。
在透明漸層中加入
鏡面效果，畫起來
非常困難…

SHISEIDO
ULTIMUNE
Power Infusing
Concentrate
Concentré 資生堂
Énergie Soin

Mariko
18 / 07 / 23

將玻璃加壓或吹氣成型後，
再做紅色漸層的塗裝加工

#觀察素描018
資生堂紅妍肌活露N

※PCTA：PCTA 樹脂。一種塑膠。　※鉻：一種金屬。

檜垣万里子的觀察素描 16

BODEGA (Bormioli Rocco)

【玻璃製容器】

光的反射與折射

由於玻璃與水所造成的光線反射和折射非常的複雜，所以這張素描是直接盯著實物畫的。

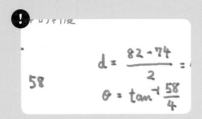

從能得知的數值計算

就算沒有量角器，也能從杯子的長寬高等得知的數值計算傾斜角度，以前學的三角函數這時就能派上用場。

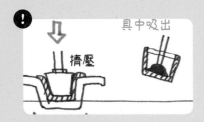

從影片學習加工方法

從 Bormioli Rocco 的官方 Youtube 頻道看了此杯子製造過程的影片，藉由這個影片觀察了所不熟悉的材料，學到了很多。

現學現賣！

#觀察素描 019
Bormioli Rocco の BODEGA
200ml

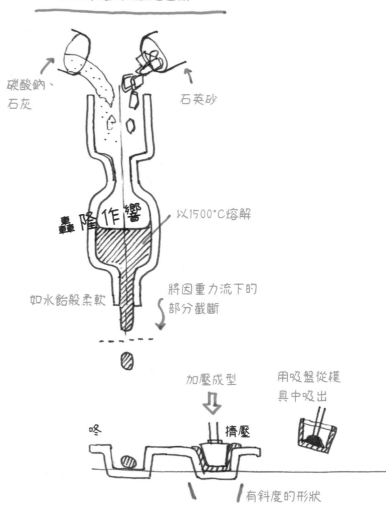

加工方法大致上是這樣

碳酸鈉、石灰

石英砂

轟隆作響

以1500°C熔解

如水飴般柔軟

將因重力流下的部分截斷

加壓成型

用吸盤從模具中吸出

咚

擠壓

有斜度的形狀

這個杯子為義大利玻璃製造商，Bormioli Rocco 所販賣，
是 BODEGA 系列中比較小的杯子。可以拿來裝飲品、涼菜、或是甜點，
使用幅度非常廣，我家就備有十二個，且經常使用。

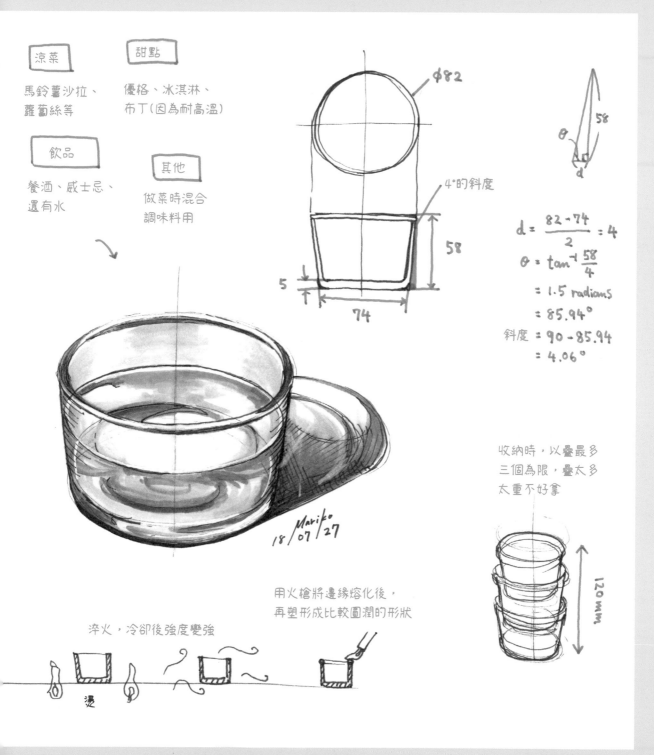

涼菜
馬鈴薯沙拉、
蘿蔔絲等

甜點
優格、冰淇淋、
布丁(因為耐高溫)

飲品
餐酒、威士忌、
還有水

其他
做菜時混合
調味料用

φ82

4°的斜度

58

5

74

$$d = \frac{82-74}{2} = 4$$

$$\theta = \tan^{-1}\frac{58}{4}$$

$$= 1.5 \ radians$$

$$= 85.94°$$

斜度 $= 90 - 85.94$

$$= 4.06°$$

Mariko
18/07/27

收納時，以疊最多
三個為限，疊太多
太重不好拿

120mm

用火槍將邊緣熔化後，
再塑形成比較圓潤的形狀

淬火，冷卻後強度變強

燙

※斜度：圓錐體的傾斜。

Withings Steel（Withings）

【活動紀錄裝置】

將發現畫成圖解

仔細看會發現，為了不讓長針碰觸到壓克力，所以將長針前端做了彎曲的形狀。只將必要的部分畫成圖解，會更容易讓人理解。

用不同高光畫法表現材質差異

不鏽鋼鍍鉻所造成的高光，與霧面加工的矽利康所造成的高光，有很大的不同。素描時在高光的差異下點功夫，就能表現出材質的差異。

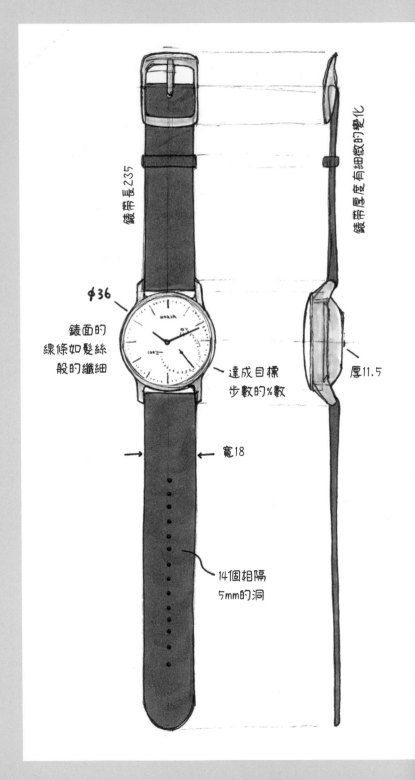

乍看之下似乎只是支普通的手錶，但其實這支手錶附有活動紀錄的功能。
原本就比較喜歡外觀為類比型的手錶，所以選了這支手錶。
此外，因為這支手錶附有與手機同步的功能，所以能顯示正確的時間。

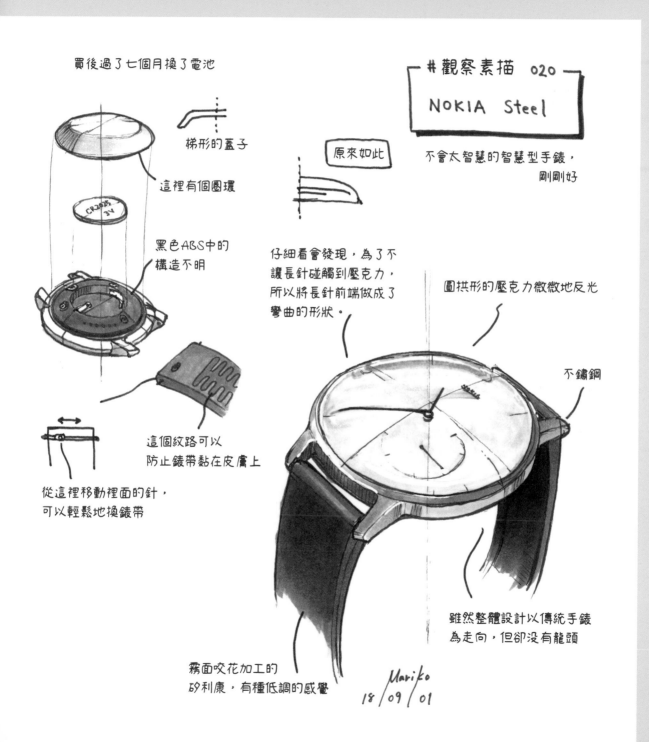

買後過了七個月換了電池

梯形的蓋子

這裡有個圈環

CR2025 3V

黑色ABS中的
構造不明

這個紋路可以
防止錶帶黏在皮膚上

從這裡移動裡面的針，
可以輕鬆地換錶帶

霧面咬花加工的
矽利康，有種低調的感覺

觀察素描 020
NOKIA Steel

不會太智慧的智慧型手錶，
剛剛好

原來如此

仔細看會發現，為了不
讓長針碰觸到壓克力，
所以將長針前端做成了
彎曲的形狀。

圓拱形的壓克力微微地反光

不鏽鋼

雖然整體設計以傳統手錶
為走向，但卻沒有龍頭

Mariko
18/09/01

※品牌在 2018 年 9 月時，從「Nokia」變更為「Withings」。這張觀察素描為品牌還沒變更前所繪製。
※咬花加工：在金屬等表面蝕刻花紋。霧面咬花加工為將表面做霧面處理的加工。

Apple 遙控器（Apple）

【音頻控制器】

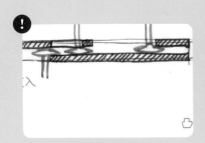

以斷面圖解說咬邊

機殼簍空部分稱為咬邊（請參照54頁），是一種無法用一般模具製造出來的形狀，而這個咬邊是以特殊的鑽頭削成型。像是這類情形，如果透過斷面圖解說的話，也比較容易讓人了解。

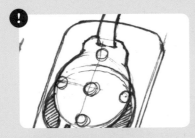

另外畫出組裝過程

爆炸圖雖然描繪出各個部件的位置關係，但卻無法表示出組裝的過程，所以另外畫了出來。

驚人的組裝過程

將電路板滑進去後，再將按鈕從上固定

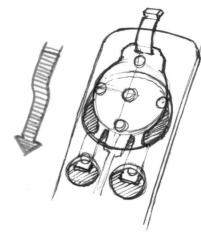

#觀察素描021

Apple
遙控器

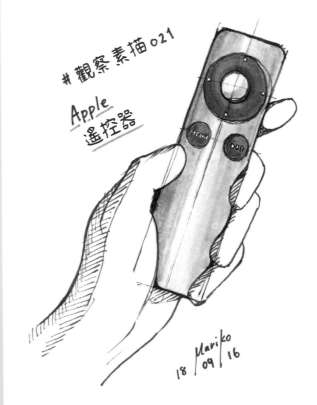

18 / 09 / 16 Mariko

因為這支遙控器到處都沒有接縫的關係，最初想破了頭還是無法了解它的組裝過程。
一般來說，電器製品通常會把機殼分為上下兩部分，然後再以夾三明治的方式在中間
放入電子零件，但這個遙控器卻不是這樣。

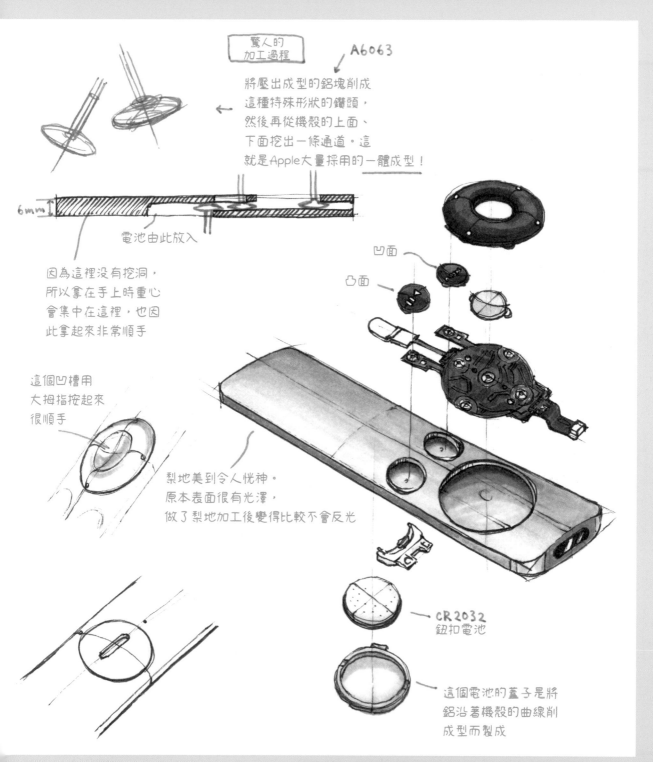

驚人的
加工過程

A6063

將壓出成型的鋁塊削成
這種特殊形狀的鑽頭，
然後再從機殼的上面、
下面挖出一條通道。這
就是Apple大量採用的一體成型！

6mm

電池由此放入

因為這裡沒有挖洞，
所以拿在手上時重心
會集中在這裡，也因
此拿起來非常順手

凹面

凸面

這個凹槽用
大拇指按起來
很順手

梨地美到令人恍神。
原本表面很有光澤，
做了梨地加工後變得比較不會反光

CR2032
鈕扣電池

這個電池的蓋子是將
鋁沿著機殼的曲線削
成型而製成

※梨地加工：將金屬表面做粗糙處理的加工方法。組裝：是製造業對組裝的說法。

Mac mini （Apple）

【Mac OS 系統的電腦】

就算是黑色也要有深淺變化

就算看起來是全黑的，如果直接塗上黑色的話會顯得很沒有立體感，所以不如從灰色開始逐漸地加上陰影，慢慢塗黑。另外，細節的部分，雖然塗淺一點可以讓人看比較清楚，但為了強調黑色，所以故意塗的比較深。

不需要全部都上色

雖然裏層的蓋子是黑色的，但為了要讓讀者聚焦於下方的黑色電路板，所以故意不上色，保留線畫原本的樣子。

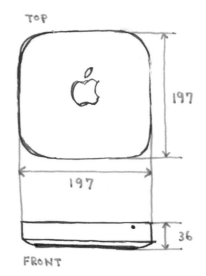

觀察素描 023

Mac mini LATE 2014

TOP

197

197

36

FRONT

藉由旋轉固定於
上下機殼的凹槽

用這種針固定後
就不會自動亂轉

這是台使用時需與螢幕連接的小型電腦。為了更換硬碟拆開了這台電腦，
沒想到卻因此被其黑色的電路板與構造之優美感動，因而畫下了這張觀察素描。

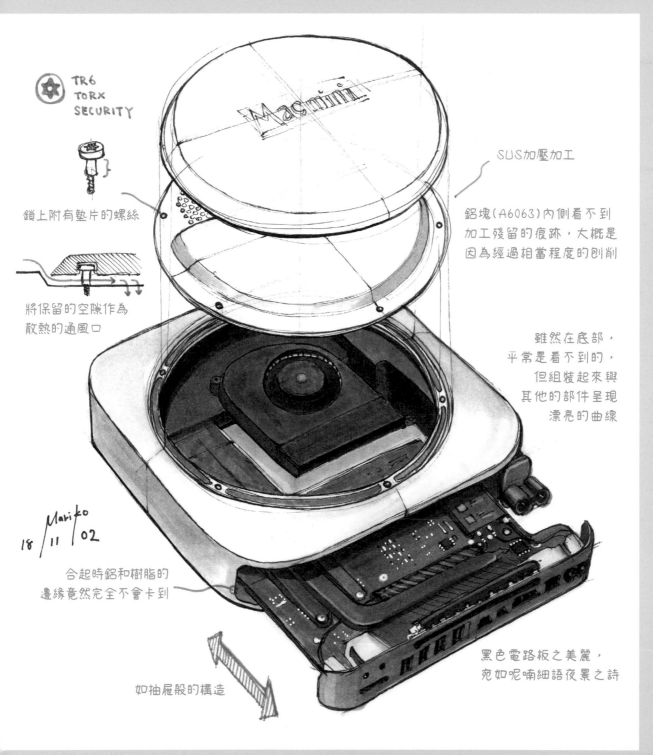

TR6
TORX
SECURITY

鎖上附有墊片的螺絲

將保留的空隙作為
散熱的通風口

SUS加壓加工

鋁塊（A6063）內側看不到
加工殘留的痕跡，大概是
因為經過相當程度的刨削

雖然在底部，
平常是看不到的，
但組裝起來與
其他的部件呈現
漂亮的曲線

Mariko
18 / 11 / 02

合起時鋁和樹脂的
邊緣竟然完全不會卡到

如抽屜般的構造

黑色電路板之美麗，
宛如呢喃細語夜景之詩

※SUS：不鏽鋼（Steel Use Stainless）。

凳子 60（Artek）

【木製凳子】

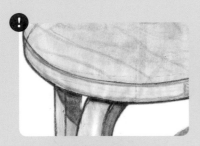

配合著使用水彩與色鉛筆

為了表現出樺木的顏色與質感，先用水彩畫出漸層，然後再用色鉛筆加上細節。

藉由五感觀察

用眼睛觀察只能獲得顏色和形狀等視覺資訊，觀察時不妨試著用手摸摸看，或是敲敲看，以此獲得觸覺或聽覺等資訊。

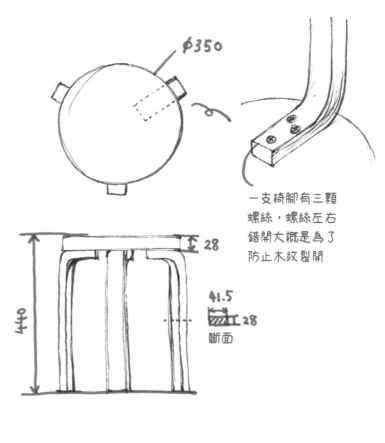

ø350

一支椅腳有三顆螺絲，螺絲左右錯開大概是為了防止木紋裂開

28

41.5

28

斷面

將樺木彎成90°的方法

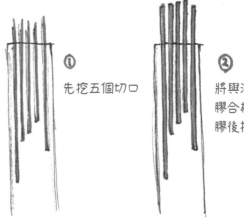

① 先挖五個切口

② 將與洞同寬的膠合板浸入黏膠後插入洞中

這張凳子是芬蘭建築師阿爾瓦爾・阿爾托的知名作品。
在現代將木材彎曲也許稱不上特別，但在 1933 年，這可說是劃時代的技術突破。
在畫這張觀察素描時，不僅是製造方法，也順便搜尋了阿爾托的思想。

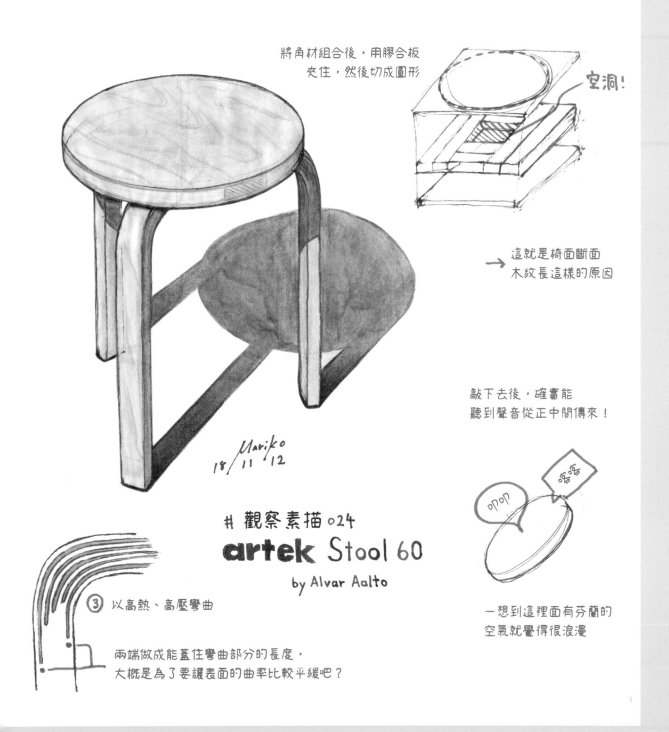

將角材組合後，用膠合板
夾住，然後切成圓形

空洞！

→ 這就是椅面斷面
木紋長這樣的原因

敲下去後，確實能
聽到聲音從正中間傳來！

Mariko
18/11 12

叩叩 咚咚

觀察素描 024
artek Stool 60
by Alvar Aalto

③ 以高熱、高壓彎曲

兩端做成能蓋住彎曲部分的長度，
大概是為了要讓表面的曲率比較平緩吧？

一想到這裡面有芬蘭的
空氣就覺得很浪漫

※樺木：為樺木科的樹木，經常作為北歐家具的建材。

塑膠其實只是個總括的名稱，底下還有許多分類，而且至今為止分類還不斷地增加。
這裡將介紹比較基本、平常較常使用的塑膠分類，在觀察塑膠製品時，請多加利用本表吧！

	塑膠編號	名稱	性質
熱塑性塑料 加熱會融化 （可以想像成起司）	1	PET 聚乙烯 聚對苯二甲酸乙二酯	透明且堅固、耐藥品性。
	2	HDPE 高密度聚乙烯	耐衝擊、耐藥品性。
	3	PVC 聚氯乙烯樹脂	雖不易燃燒且堅固耐用，但一旦燒起來會產生戴奧辛。
	4	LDPE 低密度聚乙烯	比水輕且柔軟、耐藥品性。
	5	PP 聚丙烯	耐高溫、有光澤。
	6	PS 聚苯乙烯	透明且堅硬，容易有刮痕。
	7	ABS ABS 樹脂	不透明、不易碎、耐高溫。
	7	PMMA 壓克力	透明且堅固。
	7	PC 聚碳酸酯	透明且不易碎、耐高溫。
熱固性塑料 加熱後固化 （可以想像成雞蛋）	7	PF 酚醛樹脂	耐電流、耐藥品性、不易燃燒。
	7	MF 美耐皿	耐水性、堅硬。
	7	PUR 聚胺酯	可依需求加工為不同柔軟度。接著性、耐磨耗性優。
	7	EP 環氧樹脂	物理性質、化學性質、電氣性質優良。

※塑膠編號 7 為被分類為「其他塑膠」，底下還有其他分類。

產品使用例子	可否做成透明？	軟或硬？	耐熱溫度（℃）
寶特瓶、錄影帶、雞蛋盒	可	柔韌	85～200 （依形狀有所差異）
裝食物的袋子、水桶、燈油筒、管子、網子、盒子	只能做到半透明、乳白色	柔韌	90～100
水管、手套、溫室棚布、管子、窗框	可	軟	60～80
塑膠袋、食品容器、保鮮膜、紙袋表面塗層、野餐布、電線	只能做到半透明、乳白色	軟	70～90
廚房用品、腳踏車零件、塑膠繩	只能做到半透明、乳白色	柔韌	100～140
塑膠模型、錄影帶、電器用品的外殼	可	硬	70～90
行李箱、家具、家電的外殼	不可	硬	70～100
眼鏡鏡片、隱形眼鏡、相框、水族館的透明窗	可	硬	70～90
CD、智慧型手機、車窗	可	硬	120～130
印表機電路板、熨斗握把、燒水壺握把	不可	硬	150
食器、裝飾木板、合板用接著劑、海綿	可	依加工方法可能柔軟	110～130
靠墊、墊片	可	依加工方法可能柔軟	90～130
黏著劑、塗料	可	硬	150～200

索引 這裡列舉了一部分與製造相關的用語以及重要用語作為索引。

後記

感謝您閱讀本書，希望閱讀過程中能給您帶來美好的體驗。

本書中所介紹觀察素描的描繪方法只不過是其中一部分，請自己觀察物品，然後發展出自己的方法吧！

在製作本書觀察素描的過程中，受到了許多製造商、代理商的協助，由衷的感謝大家的幫忙。

想像參與製造過程的人們，於產品中所懷抱的感情，是我在畫觀察素描時的一大重點，能藉由本書的製作過程接收到大家感情，實在是太令人高興了。這對於身為產品粉絲的我來說，實在是個極其美好的體驗。

另外，還要感謝提供本書觀察素描的作者們、HOBBY JAPAN 的編輯森基子小姐與設計師大橋麻耶小姐，以及企劃兼製作安原直登先生，都是因為大家我才能有出版本書的機會，真的非常的謝謝大家。

希望透過本書，可以讓更多的人再一次的發現身邊物品的魅力。

檜垣 万里子

作者介紹

檜垣 万里子
Mariko Higaki

產品設計師

2007 年畢業於應慶義塾大學環境情報學部，隨後加入了由山中俊治所率領的 LEADING EDGE DESIGN，參與了工業設計、展覽會、教育計畫等活動。之後留學於 ArtCenter College of Design（位於美國的帕薩迪納），並於 2015 年畢業於產品設計學科。2016 年開始了自由產品設計師的生涯。得過的獎項有 IDSA 金賞、Pentaward 銅賞、James Dyson Award 國際二十強等。

Twitter @mrkhgk HP http://marikoproduct.com/

繪　　圖	檜垣 万里子
設　　計	大橋 麻耶　HP http://mayaohashi.com
攝　　影	岩井 貴史
	檜垣 万里子
編輯製作	株式會社 NAISG　HP http://naisg.com
	松尾 里央
	安原 直登
編　　輯	森 基子 [HOBBY JAPAN]

國家圖書館出版品預行編目(CIP)資料

觀察素描：畫出喜歡的物品 / 檜垣万里子作；
　林致楷翻譯. -- 新北市：北星圖書, 2020.03
　　面；　公分
　　ISBN 978-957-9559-31-7（平裝）

　1.素描 2.繪畫技法

947.16　　　　　　　　　　　108021085

觀察素描 畫出喜歡的物品

作　　者	檜垣 万里子
翻　　譯	林致楷
發 行 人	陳偉祥
發　　行	北星圖書事業股份有限公司
地　　址	234 新北市永和區中正路 458 號 B1
電　　話	886-2-29229000
傳　　真	886-2-29229041
網　　址	www.nsbooks.com.tw
E-MAIL	nsbook@nsbooks.com.tw
劃撥帳戶	北星文化事業有限公司
劃撥帳號	50042987
製版印刷	皇甫彩藝印刷股份有限公司
出 版 日	2020 年 03 月
I S B N	978-957-9559-31-7
定　　價	480 元

如有缺頁或裝訂錯誤，請寄回更換。

ご協力いただいた企業
（五十音順）

AGCテクノグラス株式会社

Thames & Hudson

Vaisselle（和田硝子器店）

Vertigo Inc.

アイ・ネクストジーイー株式会社

江崎グリコ株式会社

オリエント・エンタプライズ株式会社

オルファ株式会社

株式会社池田模範堂

株式会社インターオフィス

株式会社オーム社

株式会社オズマピーアール

株式会社カネボウ化粧品

株式会社クレハ

株式会社資生堂

株式会社スノーピーク

株式会社日経BP社

株式会社日本能率協会マネジメントセンター

株式会社不二家

株式会社ボーンデジタル

フリッツ・ハンセン日本支社

ぺんてる株式会社

ミラリジャパン株式会社

ユニリーバ・ジャパン・
カスタマーマーケティング株式会社

レゴジャパン株式会社